Sanando vidas

Sanando Vidas

Catalina Hernández García

Copyright © 2016 Catalina Hernández García
Copyright © 2016 Imagen Portada Catalina Hernández García
Todos los Derechos Reservados. Ninguna parte de este libro puede ser escaneada, reproducida o distribuida en ningún formato existente o por existir
Primera edición: 2016
Impreso en Los Estados Unidos
ISBN-13:978-1537556567
ISBN-10:1537556568

Toda inspiración parte de una necesidad
De plasmar, de trasmitir,
Y de enseñar lo que del alma
Se desborda…

~*~

El deber más grande de todo
Ser humano es ser feliz…

Dedicatoria

Siempre es un orgullo presentar lo que con tanto amor y dedicación se ha hecho para el bien de la Humanidad. Primeramente, Dios por darme una luz en mi corazón. A mis hijos y a mi madre que son la fuente de mi vida, a mi esposo que me apoyo con su tiempo y paciencia. También a mi amiga Lázara Ávila por su apoyo en la edición de este libro.

Índice

Agradecimientos ... xi
Introducción .. xiii
Prólogo ... xv
La conciencia ... 1
Poesías historias y narraciones extraordinarias 19
Ley inquebrantable ... 32
Divinidad ... 33
El ser humano más poderoso 35
La amistad ... 38
La tristeza .. 39
El enojo ... 41
La envidia .. 42
Vanidad ... 43
El perdón ... 45
La gratitud ... 48
Hoy .. 49
Honor a una madre ... 51
Honor a un hijo ... 53
El mejor regalo .. 54
Alma con dolor ... 56
Alma con dolor II .. 58
No es tan malo .. 60
La llegada de un hijo ... 62
Eres mi hijo ... 63
Consejo de un padre .. 64
Carta a un hermano ... 66
La razón .. 70
Pueblo pobre ... 72
Emmanuel ... 74

Himno de un extranjero ... 76
Naturaleza ... 78
Tu peor enemigo .. 80
La última hoja .. 81
Recuerdos... 83
Ave herida.. 85
El amor nunca muere .. 88
El tesoro más preciado .. 89
Libertad .. 93
El hijo del rey .. 95
Decías que me amabas ... 102
Regreso a casa... 104
La tarea de seis meses .. 116
Sedhga, "el conocimiento".. 135
Almas gemelas .. 150
La loca del balcón .. 168
Angella... 203
La conciencia .. 219
Libro de la vida... 237
Sobre la autora .. 238

Agradecimientos

Gracias a mi hermano, mi guerrero S.E.H.G. Porque él fue mi inspiración; me dejó un legado muy humano, el cual debo compartir, que es: vivir y enseñar a los demás el valor de la vida.

Gracias a mi hija Natalie González por su apoyo incondicional, por su fe en mí, porque fue el eslabón que me ayudó a realizar esta obra.

Gracias a mis colaboradoras: mis hijas Abril y Catherine Aguilar, que me apoyaron y trabajaron conmigo en este proyecto hasta el final.

Gracias Dios, porque en todo esto, está tu mano bendita. Te brindo esta obra ya que de ti proviene la vida.

Catalina Hernández García

Introducción

Todos los seres humanos tenemos algo en común; conciencia. Pero, muy diferente en ideologías, creencias, virtudes, capacidades y limitaciones.

Pasamos la mayor parte de la vida buscando la felicidad, la paz, la armonía y la perfección afuera, cuando realmente está en nuestro interior.

Cuando el hombre alcanza su máxima capacidad espiritual, entre lo consiente y subconsciente, se libera; comprende que ha logrado encontrarse a sí mismo. Y lo que hace por los demás y no por él, lo hace grande como ser humano.

Ya no juzga, no condena; para el hombre con conciencia lo bueno y lo malo siempre son útiles, tienen un porqué.

Ha comprendido que no le corresponde cambiar nada, que todo tiene un tiempo y espacio, y que las circunstancias se acomodan por sí mismas.

El amor y la paz son la verdadera vestidura del hombre, lo exterior no puede tocar su alma. Ama el día como la noche, se deleita con la felicidad de los demás.

El dolor lo entiende como purificación, renovación

espiritual, como cambio, transformación y eliminación.

Cada ser tiene una misión, la cual siempre se cumple, que entre nacer y morir existe el verdadero sentido de la vida que es vivir.

Es un deber nunca ceder al derecho. Al conocimiento, sabiduría y progreso.

Estas son reflexiones que intentan llegar al fondo del corazón y remover la conciencia en el lector, frases llenas de verdad, otras de queja o sarcasmo, pero siempre con un propósito humano.

Narraciones extraordinarias de entrega, valor, lucha y dolor, que llegan a convertirse en valores.

El propósito de este trabajo, es acompañar, comprender, y concientizar a toda persona que lea este libro.

Si una sola persona encuentra ayuda y felicidad; mi labor no habrá sido en vano.

La autora.

Prólogo

A donde vayas no olvides llevar la felicidad dice Catalina Hernández García, en una de las partes de este su libro **Sanando Vidas**. Un texto imprescindible, en el cotidiano vivir nuestro tan repleto, en ocasiones, de incertidumbres y decepciones.

Sanando vidas es una invitación a enfrentar la vida de una manera optimista. Es un libro cuyas frases te harán reflexionar, reír y hasta asomar alguna lágrima caprichosa.

La autora desborda maestría y conocimiento en un tema tan universal como lo es la existencia misma y la búsqueda de la felicidad, de la abundancia y de la perfección por parte del ser humano.

Estructurado en frases, pero también en historias y poesías extraordinarias Hernández García nos sumerge en su yo interior y nos hace mirar a lo más profundo de nuestro sentir y alma.

Su libro es un regalo ideal para compartir a solas y en familia. Representa una invitación a la lectura, a un recorrido del cual saldremos fortalecidos y siendo mejores seres humanos.

Sin más ***Sanando Vidas***.

Lázara Ávila Fernández

La conciencia

Cuando comprendas el concepto de
Abundancia sabrás que
Es un derecho divino…

~*~

El conocimiento te da otra
Perspectiva de la vida

~*~

Lo que realmente le das
Al mundo es tu esencia…
Haz que sea con virtud,
Con dignidad, con clase,
Con elegancia,
Con sabiduría.

Catalina Hernández García

~*~

Si tienes un corazón limpio,
Una mente amplia y sabes
Mirar más allá de todo…
Entonces puedes entrar…

~*~

A pesar del tiempo que
He vivido, sigo creyendo que
Existe el perdón y el
Arrepentimiento, y en
Consecuencia amor y felicidad.

~*~

Los milagros están disfrazados de
Sorpresas gratas y de noticias agradables,
Pero sobre todo de una inmensa
Felicidad.

~*~

El mundo es un lugar
Maravilloso y no es
Justo no disfrutarlo…

~*~

El futuro está en tus manos,
Tómalo, abrázalo, ámalo.

~*~

El único responsable
De tu felicidad eres
Tú mismo…
No la pierdas.

~*~

Las personas que nacieron
Para brillar en una
Multitud se distinguen.

~*~

No estás solo,
Todo el universo
Te acompaña.

~*~

Las personas buenas
No esperan el bien,
Ya nacen con él.

~*~

Nunca dejes
De agradecer
A Dios,

Nunca abandones
Tus ideales,

Nunca dejes
De hacer
Realidad
Tus sueños…

~*~

En toda oscuridad siempre
Vuelve a brillar el sol…
En toda tormenta la calma
Y en toda tristeza la paz…

~*~

Hay miles de personas
Que viven en la
Oscuridad y otras que
Sin estar aquí, aún
Siguen brillando

~*~

Los actos de bondad
Son luces en la oscuridad.

~*~

Siempre un pensamiento
Positivo tendrá más
Poder que un pensamiento negativo.

~*~

Vive sin prejuicio,
Vive sin apegos,
Vive sin creencias.

~*~

Tú decides tu día,
Haz que sea maravilloso.

~*~

Llena tu vida de alegría y
Felicidad con todas las
Personas que tu corazón
Pida.

~*~

Comparte tu tiempo y tu conocimiento…
Y eso le dará sentido a tu vida.

~*~

Nunca pierdas tus
Valores ellos te asegurarán
La felicidad.

~*~

Lo bueno y lo malo
Lo crea tu mente.

~*~

Lo que tu mente crea
Seguro te hará feliz…
Por grande o pequeño
Que sea.

~*~

Tu alma, tu espíritu,
Reflejan tu vida.

~*~

La humildad y la
Honestidad, la paz
Y el amor serán tu
Corona de triunfos.

~*~

Dale sentido a tu vida…
Busca, conoce, aprende…

~*~

En mi mente solo
Habitan pensamientos
Positivos.

~*~

La gratitud mueve corazones,
Regocija el alma y sobre
Todo te da paz.

~*~

Existen los milagros,
Y más si tú ayudas
A que se den.

~*~

Vive en armonía con tu
Propia naturaleza interior…

~*~

La armonía existe cuando…
Tu cuerpo recibe el
Acuerdo entre tu mente
Espíritu.

~*~

Encontrarte a ti mismo
Te motiva a buscar a los
Demás.

~*~

La verdadera alimentación
Es la del alma…
De ahí nace todo.

~*~

Creación perfecta…
¡La libertad!

~*~

Me comprometo a
Pulir el arte de vivir.

~*~

Nadie descubre sus capacidades
Hasta que las afronta.

~*~

Fluye con la vida,
¡Es maravillosa!

~*~

Los sueños compartidos son
¡Mejores!

~*~

La esperanza de un nuevo
Día es hoy.

~*~

Ayudar a los demás
Fortalece tu alma.

~*~

La gratitud y la paz
Fluyen solos…
Pero tú eres la vía…

~*~

No te limites… La vida está
Llena de abundancia.

~*~

Siempre haz tu trabajo con amor
Y dedicación, los frutos que
Obtendrás serán más especiales.

~*~

Siempre manda pensamientos
Positivos al universo…
Igual te los regresará.

~*~

Abro mi mente a situaciones
Nuevas, estoy en crecimiento
Espiritual.

~*~

Cuando comienzas a creer
En ti, ocurren los
Milagros.

~*~

Seguridad, determinación,
Confianza, firmeza, son
Tus aliados.

~*~

Las pequeñas ideas
Transfórmalas en
Grandiosas.

~*~

Las mejores palabras,
Son las que curan el alma.

~*~

El tiempo es tu mejor maestro,
La felicidad, la tristeza,
Enojo, rencor, perdón,
Pérdidas…
Son las lecciones,
la vida es la escuela…

~*~

Siempre escucha tu
Voz interior…
Nunca se equivoca,
Proviene del corazón…

~*~

Con amor, con inteligencia
Siempre es necesario renovarse.

~*~

Mantén viva la magia de creer…
Siempre tendrás las respuestas
Y verás resultados.

~*~

¡Elige ser tú!
Único, original, irrepetible,
Verdadero, real.

~*~

Que tus sueños te lleven
Muy lejos…

~*~

Atrévete a recorrer
¡Lo que muchos no pueden!

~*~

Nunca dejes de mirar lejos…
Siempre existe algo nuevo por
Conocer y aprender.

~*~

Con humildad y honestidad,
Atraerás amigos,
Con trabajo y dedicación
Compañeros.

~*~

La abundancia de Dios es
Perfecta…
A nadie le da más y a nadie le da menos…

~*~

Todos tenemos talentos,
Pero muchos no lo saben.

~*~

Deja de buscar afuera,
Lo que está dentro de ti

~*~

Cualquier concepto que
Tengas de la vida
¡Tienes razón!
¡Tu mente lo creó!

~*~

La libertad es divina,
Ser libre es un derecho,
Sentirte libre es un deber,
Hacer sentir libre a otros
Es una virtud.

~*~

Cada día es una oportunidad
Para cambiar,
Para transformar,
Para soltar,
Para recibir.

~*~

Todo es útil,
Todo tiempo está escrito,
Nada muere,
Solo se transforma.

~*~

El viento siempre canta,
El día siempre anima,
La noche siempre abraza.

Poesías historias y narraciones extraordinarias

Honor y amor a todo mi ser

Vivo, respiro, vibro,
Me transformo…

~*~

La felicidad es universal…
A donde vayas la encontrarás.

~*~

Nutre tu energía positiva,
Siempre da las gracias por
Tu maravillosa vida,
Siempre bendice cada
Paso que das,
Siempre haz un acto de bondad.

~*~

Tienes que ser agradecido…
Por más triste que veas
La vida.

~*~

La abundancia está
En nuestro interior.

~*~

Lo mejor de la vida,
¡Ya lo tenemos!

~*~

Todo pensamiento se convierte
En realidad…
¡Haz que sea positivo!

~*~

Yo puedo,
Yo creo,
Yo debo,
Yo quiero,
Tomar decisiones positivas…

~*~

Toda abundancia no tiene
Sentido si no se comparte.

~*~

A donde vayas no olvides
Llevar felicidad.

~*~

Lo importante en todo cambio
Es mantener la seguridad.

~*~

Rompe las cadenas que
Te impiden crecer como
Ser humano.

~*~

Mantén siempre encendida
La luz de tu energía positiva
Y de tu corazón.

~*~

Todo tiene un límite,
¡Si tú lo trazas!

~*~

Nada te impulsa…
Solo una gran motivación.

~*~

Se vale soñar...
¡Pero, también hacerlo realidad!

~*~

Cuando te concentras
En lo que haces,
En lo que quieres,
Y piensas...
Es mejor.

~*~

Toda inspiración te llevará
A la realización.

~*~

Paz:
Ausencia de negatividad, de
Pesimismo, de rencor.

~*~

Pule tus sueños hasta
Verlos realizados.

~*~

La vida está llena de sorpresas…
¡Descúbrelas!

~*~

Deja que florezcan
Tus talentos.

~*~

Vivir:
Es amar,
Soñar,
Anhelar,
Querer,
Dar,
Soltar,
Continuar…

~*~

No olvides que
Puedes ser el
Dueño del
Universo,
Que está poblado
De amor, fe, paz,
Ternura, gratitud
Y de luz.

~*~

A las personas se les convence
Por la razón…
Pero se les conmueve
Por el corazón.

~*~

Una sonrisa atrae personas…
Una actitud positiva,
¡Amigos!

~*~

Si tu meta es muy alta,
Asegúrate que tu
Decisión sea mejor.

~*~

Una persona confiada
Es única…
Confía en sus habilidades,
Talentos, capacidades.

~*~

Una verdadera nutrición
Empieza en el alma
Y termina en el físico.

~*~

Alimentarte sano es un hábito,
Ejercitarte también,
Pero nunca olvides que la
Felicidad es el primer hábito.

~*~

Tu amiga…
 La confianza,
Tu aliado…
El conocimiento,
Tu oponente…
Tú mismo.

~*~

Siempre toma los retos
Más grandes,
Los trabajos más duros,
La tarea más difícil,
El proyecto más novedoso.
La meta más larga.

Descubrirás: que lo pequeño no te
Engrandece; en lo blando no te apoyarás,
En lo fácil no progresarás; que lo común
Cualquiera lo hace, y que la meta corta no
Te lleva a la realización.

~*~

Descubre la magia de
Transformar energía
Negativa a positiva...

Lo ordinario, en extraordinario.

~*~

Nada es casualidad, todo llega
En el momento exacto,
La grandeza del hombre no está en
Lo que ha obtenido, si no en lo que ha
Aprendido.

~*~

Quiere a tus enemigos como
Quieres a tus amigos...
Quiere a tus amigos como
Quieres a tus hermanos...
Y ama a tus hermanos como
Te amas a ti mismo.

~*~

La verdadera amistad se
Manifiesta cuando eres un apoyo
En momentos difíciles, cuando
Tienes una palabra de consuelo,
Cuando compartes alegría,
Cuando alguien confía en ti…

~*~

Eres sabio cuando entiendas
Que el pasado ya te hablaba
De tu presente para mejorar
Tu futuro…

~*~

Lo importante en esta vida
No es poder, ni saber,
Si no creer…

~*~

Por qué pensar en una posibilidad,
Si Dios está en todas partes...

~*~

No podrás avanzar si nadie
Sigue tus pasos.

~*~

Si alguien te sigue es bueno,
Si alguien te iguala es excelente,
Si alguien te supera...
Vuelve a empezar...
Hiciste un gran trabajo.

~*~

Nunca dejes de mirar abajo,
Existen muchas personas
Por crecer, por avanzar...

Cuando el hombre entra
En conciencia, surge la verdad
De la vida.

Ley inquebrantable

Todo cultivo tendrá su fruto,
Todo conocimiento será aplicado,
Toda tarea su descanso,
Todo trabajo tendrá su paga,
Toda motivación su impulso,
Todo esfuerzo su reconocimiento,
Toda plegaria su fe,
Toda poesía su inspiración,
Toda realización su gloria.

~*~

Divinidad

Vestirnos de verdad, alimentarnos de amor,
Enriquecernos de conocimientos puros y genuinos,
Pero sobre todo aplicarlos; la divinidad nos provee
De un gran alimento espiritual, nos viste de virtudes,
Y también nos provee de fe, perdón, alegría, salud,
De ir fortaleciendo un espíritu altruista.
Divinidad que por fin he descubierto esta verdad.
Si nuestro enemigo nos da una bofetada, no se la regreses,
Dale tu otra mejilla.
Esa otra mejilla es dicha en sentido figurado, no literalmente,
Es nuestra inteligencia, nuestra fuerza, fe, nuestro amor, nuestra
Salud, felicidad, nuestra sonrisa.

Catalina Hernández García

Esa mejilla que por mucho que un enemigo te golpee no te dolerá,
Al contrario, fortalecerá todas tus virtudes y tú, como regalo en esa tu
Otra mejilla le estarás dando tu perdón.

~*~

El ser humano más poderoso

Un niño pregunta a su mamá:
—Mami, ¿quién es el ser humano más poderoso?
La mamá contesta:
— ¡Tú, hijo!
—¿Por qué mami?
—Porque antes que nacieras tú ganaste la carrera de la vida.
—¿Cuál carrera? —pregunta él.
La mamá contesta. La carrera en donde millones como tú tuvieron que competir y perdieron.
—¿Yo fui el campeón? Sí. ¿Y qué gané?
—Todo
—¿Cuál todo?
La mamá contesta:
—¡Nacer, vivir, crecer, amar, aprender, sentir!
El niño le pregunta:
—¿Qué es nacer?
—Nacer es un regalo de Dios.
—¿Y vivir?
—Es conocer el mundo, la creación de

Dios.
—¿Y crecer?
—Transformar tu corazón.
—¿Y amar?
La mamá le contesta:
—Amar es vida, amar es gratitud, es luchar, es paz.
El niño pregunta:
—¿Qué es aprender?
—Aprender es soltar, perdonar, dejar ir, aceptar.
—¿Y sentir?
La madre le contesta:
—Cuando hablas con el creador te conectas contigo mismo, con todos los seres humanos y criaturas de toda índole, con el universo y la naturaleza. Eso es sentir.
La madre muy amorosa le dice:
—Pero, lo que te hace ser el humano más poderoso es que ¡eres único!

Cuando eres un niño acumulas juguetes,
Cuando eres adolescente problemas,
Cuando eres adulto deudas,
Cuando eres anciano recuerdos,
Pero también…
Cuando eres niño acumulas cariño,
Cuando eres adolescente sueños,
Cuando eres adulto logros,
Cuando eres anciano das las gracias…

~*~

La amistad

La amistad es una necesidad sin la cual no podemos vivir, el problema es que muchas personas se conforman con una amistad a medias o peor aún, con migajas.
Y en cuestión de amistad es una gran responsabilidad tanto para el que la brinda como para el que la recibe. Sería en cierta forma como un convenio espiritual.
Hay una frase muy verdadera de Aristóteles que dice: "el amigo de todos no es amigo" y tristemente tiene toda la razón, porque ser amigo de alguien implica tiempo, apoyo, y alimentar esa amistad.
Estar con un amigo no es estar todo el tiempo, si no cuando realmente nos necesite, apoyarlo con acciones reales, no solo de palabra.
Alimentar una amistad es respetar ideas, compartir las tuyas y sobre todo aprender que existen los cambios.

~*~

La tristeza

¿Quién no la ha sentido? En gran magnitud, menor o muy poco, pero siempre duele.
Algunos aprenden a vivir con ella, otros la disfrazan de alegría.
La tristeza es consecuencia de algo que nos sucedió en cierto momento y que no podemos olvidar ni superar.
La tristeza nos encierra en un círculo gris que no nos deja ver el brillo de la vida.
Por muy amarga que sea, algunos la necesitan para vivir, porque después que pasa, no les queda nada.
Debemos identificar el grado de tristeza en la persona que la siente y ayudarla, apoyarla, darle mucho amor... que sepa que todavía hay mucho por vivir y soñar.
Aunque no siempre se va del todo, que deje volar la tristeza con sus recuerdos.
Y atesore en su alma las memorias más importantes para que la mantengan viva...

~*~

Después del dolor…
Aprendí a ser mejor…

~*~

El dolor nos transforma.

~*~

El enojo

El enojo siempre es justificado. Es sinónimo de malestar emocional, puede ser familiar, escolar, laboral, sentimental, pero el más difícil siempre será el social.
A muchas personas les da coraje la injusticia, la política, el estado ambiental, el racismo... y su enojo es como una guerra en la que todos batallan contra todos y es imposible ganar. Algunos buscan aliados en la religión, en sentido espiritual, lo cual siempre es un mundo bello.
Pero la realidad es otra. Debemos sobrellevar esta vida que nos tocó vivir con todos nuestros semejantes, aprender a escuchar más, juzgar menos, hacer cambios positivos en nuestro entorno. Cultivar la tolerancia, y aceptar que el enojo no nos permite avanzar.

La envidia

Difícil tema, algunas personas tienen el mal hábito de vivir con envidia.
Otras sólo de vez en cuando, pero todas la han sentido alguna vez.
Primero tenemos que tener en cuenta que la envidia nunca es buena.
Muchas personas confunden admirar con envidiar, porque la persona que admira dice: quisiera ser como ella o él. Pero, quien envidia dice: ¿por qué ella y no yo?
La envidia es un sentimiento negativo y muy humano, pero aun así podemos controlarlo.
Debemos valorar nuestra persona y tratar de ser mejores cada día, amar lo que nos rodea o por lo menos aceptar y vivir con lo que ya nacimos.
Y sobre todo tener en cuenta que la envidia es un estorbo que no te deja vivir, porque hace más mal que bien.
Aprender que todas las personas somos iguales y que somos sólo nosotros quienes damos un valor y lugar más alto o más bajo a los demás.

Vanidad

Es un sentimiento bueno y malo dependiendo su magnitud.
Cuando es positivo: es necesario para sobresalir en algunas áreas y actividades.
También ejerce en la persona seguridad y un encanto. Su autoestima es buena y cada día trata de superarse en la vida; le gusta satisfacer sus necesidades y se alimenta de la admiración de los demás sin obsesionarse. Sabe utilizar esto para motivarse y renovarse continuamente.
Cuando es negativo: la persona es fría y calculadora, impone su voluntad a su propio criterio; su autoestima rebasa la realidad. Se cree más que los demás en todos los aspectos.
Siempre habla de sus logros, éxitos, habilidades. Aunque estos sean una mentira creados por su mente.
En el fondo son personas que se sienten vacías y quieren llenar a toda costa ese vacío, al llamar la atención en cualquier lugar al que van.

Constantemente necesitan la aprobación y atención de los demás. La indiferencia hacia su persona los aniquila.

Existen casos que necesitan ayuda de un especialista para tratarlo como un desequilibrio emocional, que los ayude a encontrar un enfoque en su vida. Y puedan vivir en armonía con los demás.

~*~

No me dan miedo las personas
Negativas, pesimistas y rencorosas…

Lo que, si me da miedo, es convertirme
En una de ellas…

~*~

El perdón

A muchas personas les cuesta perdonar y no saben por qué.
Porque perdonar implica tiempo y análisis.
Debemos saber por qué se nos ofendió o cuál es la causa de la falta.
También es importante repasar en qué circunstancias sucedieron los hechos.
Dicen perdona y olvida; desafortunadamente no es así; esto implica mucho tiempo y esfuerzo, según el grado de ofensa.
Primero debemos pensar lo que realmente hice, ¿para qué sucedió esto? ¿Perdí, obtuve algo? ¿Estoy mejor así o no? Y debemos ser sinceros al contestar cada una de nuestras preguntas.
Al final te darás cuenta de que realmente no es tan difícil y grande la cuestión de perdonar. Al contrario, verás que puedes sacar ventaja de todo esto.

~*~

-ser más cauteloso
-ser más intuitivo
-ser más selectivo
-ser más realista
-ser más responsable
-ser más precavido

Y sobre todo tendrás paz.
Pero cuando perdones, perdona de verdad.
Perdón sin rencor, perdón sin dolor, perdona de corazón.

~*~

No sólo debemos nutrir el cuerpo, también el alma.
Debemos hacer un gran esfuerzo para lograrlo.
Quien diga que es feliz el ciento por ciento miente, recuerden que
Somos humanos y como tal debemos sentir todas las
Emociones existentes para nuestra evolución.
Entre las cuales están las positivas y negativas.
Por eso es necesario ayudar a nuestra mente y
Espíritu para lograr un equilibrio y vivir en armonía.

~*~

¡Dale sentido a tu vida!
Sembrando en las personas
Ideas y pensamientos
Positivos y de fortaleza
¡Espiritual!

La gratitud

Bello tema. La gratitud es una gran virtud
Que desafortunadamente pocos conocen.
La gratitud abre puertas y caminos y sobre
Todo atrae amigos.

La gratitud se cultiva con buenas acciones,
Cuando alguien da gracias el corazón se
regocija.

Existen "gracias" que nunca se dicen, solo
Una buena obra habla por ella.
La gratitud es una gran tarea para todos
Aquellos que quieren los beneficios de tan
Gran virtud.

~*~

Hoy

Hoy voy a ser yo misma.
Hoy no voy a dar lo que no quiero dar,
Hoy no voy a derramar una sola lágrima,
Entendí que cada una vale más que las perlas del mar.
Hoy no quiero saber de mañana,
Hoy no voy a sonreír para verme mejor,
Hoy voy a sonreír porque me siento mejor,
Hoy no voy a decir ni una palabra más que nadie esté
Dispuesto a escuchar,
Hoy voy a respirar el aire más fresco,
Hoy voy a mirar el cielo más hermoso,
Hoy voy a mirar el sol que nunca miré,
Hoy no voy a voltear atrás,
Hoy no voy a caminar con prisas,
Hoy disfrutaré la mañana,
Hoy seré mi amiga,
Hoy voy a contarme a mí misma lo hermosa que es la vida…
Hoy voy a perdonar a quien tenga que perdonar,

Hoy pediré perdón a quien ofendí
Hoy estoy dispuesta a ser feliz,
Hoy no voy a cargar problemas,
Hoy no voy a cargar enfados ni tristezas,
Hoy no quiero ser floja,
Hoy quiero abrazar al mundo,
Hoy quiero recorrer los paisajes,
Hoy quiero decirle al amor: Amor mío,
Hoy quiero gritar amistad: Hola.
Hoy quiero decirle a Dios: ¡Aquí estoy!

~*~

Honor a una madre

Mamá: eres un árbol, porque yo soy tu fruto,
Mamá: eres un ave, porque me enseñaste a ser libre,
Mamá: eres el mar, porque me enseñaste a no detenerme jamás,
Mamá: eres el viento, porque siempre me llevaste por los caminos buenos,
Mamá: eres el sol, porque me diste tu preciado calor,
Mamá: eres una estrella, porque me enseñaste a brillar en el corazón de las demás personas,
Mamá: eres la lluvia, porque me enseñaste que no es malo llorar,
Mamá: eres la luz, porque supiste iluminar mi mente y corazón para ver la verdad,
Mamá: eres una flor, porque heredé tu belleza, tu esencia,
Mamá: eres un ángel, porque siempre mis pasos cuidaste,
Mamá: eres el cielo, porque a través de ti conocí a Dios,

Mamá: eres el amor, por el cual nací yo,
¡Gracias mamá!

Honor a un hijo

Naciste para dar vida, el cielo se abrió y dio luz a tu vida,
Las estrellas brillaron por el ser que venía a vivir en el mundo,
El día y la noche se unieron para darte la bienvenida y todas las flores
Cantaron de alegría,
Los océanos te arrullaron y te entregaron en mis brazos,
Entonces, se dio el prodigio del amor Maternal… un sentimiento universal.
Dios me había bendecido con tu llegada, con tu presencia, con tu ser,
Con tu espíritu y con tu corazón,
Dicen que Dios elige a las madres de cada ángel en el cielo…
Yo pienso que es verdad, Dios no se equivocó, pero a mí me dio mucho más que un ángel… me dio toda tu vida…

~*~

El mejor regalo

Hoy que es tu cumpleaños quise regalarte el mejor regalo…
Y pensé regalarte un carro, ¡pero no! Él no te llevaría hasta donde las aves vuelan,
Y pensé regalarte una joya, ¡pero no! Ella no brillaría como el sol…
Y pensé en un perfume, ¡pero no! Él nunca igualaría el aroma de las flores…
Y pensé regalarte la mejor ropa, ¡pero no! Con ellas no cubrirías el frío de la ausencia ni tampoco te brindarían el calor de una caricia…
Y pensé en una gran cena, ¡pero no! Nunca te llenaría de alegría…
Y pensé en un viaje… ¡pero no! Él nunca te llevaría a la libertad…
Y pensé regalarte chocolates, ¡pero no! Nunca endulzarían tu vida…
Y pensé regalarte una melodía, ¡pero no! Nunca sonreirías…
Después de tanto pensar… encontré el mejor regalo del mundo.
¡El amor de Dios!

~*~

El mejor regalo que puedes
Dar en la vida es la honestidad

~*~

El mejor regalo eres tú

~*~

Alma con dolor

Sólo tú tienes el poder de cambiar las circunstancias.
No permitas que la ignorancia te ataque.
Tus enemigos son el enojo y la desesperación,
El amor y la paz son tu corona de triunfo,
No estás sólo, todo el universo te acompaña,
No busques más… la verdad está en tu corazón,
Debes saber que has dado mucho y eres
Un ejemplo a seguir, porque eres valiente cada día.
El rostro de la vida es el gran motivo para luchar.
Eres afortunado porque lograste mover muchos corazones…
La sonrisa y abrazo de un amigo, la mirada hermosa de una madre,
El canto de las aves, el aire y el sonido, son las respuestas de tus
Preguntas.
Dios siempre elije a las personas especiales… ¡y tú lo eres!

~*~

No hay palabras…
No hay momento…
No hay tiempo…
No hay consuelo…
No hay dolor…
No hay lágrimas…
¡Solo está Dios!

~*~

Alma con dolor II

Si tú no luchas, nadie podrá hacerlo por ti,
Solo tú puedes dar el primer paso
Y no parar, nadie puede por ti,
Levanta el rostro y sigue…
¡Tú puedes!

Respira y toma fuerza para volver
 A empezar.

No mires atrás, no podrás avanzar…
No estás solo, siempre está Dios
Brindándote todo su amor y paz.

~*~

~*~

Los ángeles han estado conmigo
Por mucho tiempo,
Son mi apoyo y mi consuelo
Un día fueron mi esperanza…

~*~

Si tropiezas, un amigo te apoyará…
Si caes un hermano te levantará…
Si sufres Dios te consolará…

Pero a ti te toca continuar.

~*~

No es tan malo

No es tan malo sufrir un poco, es necesario para saber disfrutar.
No es tan malo llorar un poco, es necesario para purificar el alma.
No es tan malo gritar un poco, si al final alguien te escucha.
No es tan malo deshacerlo todo, si lo sabes arreglar.
No es tan malo alejarte un tiempo, si después te dejas acompañar.
No es tan malo estar triste, si sabes sonreír.
No es tan malo protestar, si sabes darte a respetar.
No es tan malo entregarte al olvido, si después te dejas amar.
No es tan malo estar en la soledad, si sabes apreciar la compañía.
No es tan malo decir lo que sientes, si siempre habrá alguien que
Te sepa escuchar.
No es tan malo cometer errores, si sabes que eres humano.

No es tan malo criticar a los demás, si sabes corregir tus propios errores.

No es tan malo ser un poco egoísta, si sabes que darlo todo también es malo.

No es tan malo sentirte tan solo, si sabes que tienes tanta compañía.

No es tan malo soñar y soñar, si al final cumples tu sueño.

No es tan malo vivir lo que ya viviste si sabes que es parte de tu vida.

No es tan malo sentirte un niño si sabes que un día lo fuiste.

No es tan malo si piensan que eres malo, si sabes que eres bueno.

No es tan malo ser quien eres si sabes que eres hijo de Dios.

La llegada de un hijo

Llegaste en el momento preciso
Para iluminar la vida de los demás…

Eres hermoso y lleno de vida,
Tu presencia mueve el corazón
Y la mente de los demás.

Tu alma es tan limpia y cristalina,
Tu sonrisa le da sentido y valor a la vida.

Eres un ángel que llegó para
Cuidar a los demás,

Tu rostro, tu inocencia, tu pureza,
Tu amor, ¡es la creación de Dios!

~*~

Eres mi hijo

Has aprendido a vivir y a disfrutar la vida.
Has aprendido a sonreír y a ser feliz.
Has aprendido a soñar.
Has aprendido el cambio.
Has aprendido a amar.
Has aprendido la soledad.
Has aprendido lo que es la amistad.
Has aprendido a ser hombre.
Has aprendido lo que es la verdad.
Has aprendido a valorar a tu familia.
Has aprendido la gratitud y la nobleza.
Has aprendido el respeto a los demás.
Has aprendido a luchar y trabajar.
Has aprendido a ser un buen hijo.
Has aprendido a ser un buen hermano.
Has aprendido a ser un buen ser humano.
Dios me ha bendecido con un hijo como tú…

~*~

Consejo de un padre

Dale gracias a Dios todos los días por todo lo que te brinda, por tu familia que es tan maravillosa.
Por todas las personas que han llegado a tu vida, negativas y positivas, siempre aprenderás algo de ellas.
Agradece por las enseñanzas, por los buenos y malos momentos también.
Siempre haz tu trabajo con amor y dedicación, recuerda que los frutos que obtendrás serán más especiales.
Nunca dejes de hacer lo que tu mente crea, seguro te hará feliz por grande o pequeño que sea.
Y vive la vida con plenitud, no te limites, siempre confía en tus decisiones.
Y cuando te equivoques no te preocupes recuerda que eres humano.
A través del camino que vas recorriendo, sonríe, conforta, enseña, y ayuda a las personas, seguro necesitarán de ti.
Todo tiene un tiempo y un espacio, llénalo de alegría y felicidad con todas las personas que tu

corazón pida.
Comparte tu tiempo y tu conocimiento, eso le dará sentido a tu vida.
Nunca pierdas tus valores, ellos te asegurarán la felicidad. La honestidad, la humildad y la sencillez, combínalas con firmeza, seguridad y confianza, te harán ser un humano grandioso.
El ejemplo que puedas darle a los demás es el tesoro más valioso que puedas dar.
Nunca le des un segundo lugar a Dios. Todas las cosas buenas y magníficas se acomodan en tu vida por sí solas.

~*~

Siempre cultiva la más
Grande virtud:
¡Agradecimiento!
Recuerda que Dios es el
Mejor amigo que puedas
Tener en tus necesidades
Espirituales.
Ama y abraza la vida.

~*~

Carta a un hermano

Hoy quiero pedirte perdón...
Por los sueños que no soñamos...
Por las sonrisas, que nunca sonreímos...
La carrera que no corrimos...
Los juegos que no jugamos...
Los gritos que no gritamos...
Los paseos que no tuvimos...
La lluvia que no nos mojó...
El viento que no nos acarició...
Las estrellas que no miramos...
Los abrazos que no nos dimos...
La canción que no escuchamos...
El viaje que nunca hicimos...
Los proyectos que nunca planeamos...
Los momentos que no disfrutamos...
Pero también...
Quiero darte las gracias...
Por las noches tan largas que hemos tenido...
Las lágrimas que hemos llorado...
El dolor que tanto hemos sentido...
Por la tristeza que nos agobia...
Por las horas de dolor y desesperación...

Por el valor que hemos tenido...
Por la fortaleza que nos levanta...
Por la pelea que pelearemos...
Por la guerra que ganaremos...
Por las promesas que cumpliremos...
Por la esperanza de estar unidos...
Por la fe de una nueva vida...
Por las oraciones que hemos implorado...
Por el amor a Dios... que nos unió.

~*~

Hay seres que nacen
Y parten, destinados
A volver a intentarlo...

~*~

Honor y amor a todo mi ser...
A quien pertenezco.
Veo la luz y estás tú,
Siento vida en mi ser,
¿Y quién es?... eres tú.
Camino y camino y no se acaba mi andar,
Porque siempre regreso al mismo lugar,

Ese lugar donde estás tú.
Hablo, escucho mi voz, seguro, es una
De las notas musicales de tu melodía.

Y entonces respiro profundamente,
Y me lleno de energía, se tiñe de mil
Colores mi sangre, después siento que
Mil ríos recorren mis venas y llegan
A su destino:

El corazón para volver a empezar y,
Maravillosamente en esa travesía vas tú.

Siento el viento en mi rostro, entra en mis
Pulmones y se da el prodigio del más bello
Suspiro de tu maravilloso soplo de vida.

~*~

Vivo, respiro, vibro, me transformo,
Gracias a ti mi creador, mi padre.

El ser omnipotente, señor y dueño
Del todo.

Gracias, fuiste, eres y serás, antes, hoy

Y siempre por ti soy.

Gracias por tu luz, armonía, perfección,
Amor, paz, felicidad, libertad.

De todo esto estoy compuesta,
Lo creo, lo declaro, lo veo.

~*~

La razón

Causa de controversias, debates y de contrariedades, todos quieren tener la razón.

Y gracias a Dios que nadie tenga la razón, porque imaginemos un mundo, en que todo sea blanco o negro. Un mundo lleno de los mismos rostros, el mismo color de las flores o que todas las aves fueran exactas.

Dios creó perfectamente la diversidad en la vida. En las personas sobre todo por lo mismo todos pensamos de manera distinta. Existen personas negativas, otras positivas, y cada una en su interior piensa que tiene la razón.

Más que respetar las ideas de los demás, debemos analizar en el fondo de nosotros mismos cuál es la razón real.

Aceptar que cada individuo tiene derecho a expresar sus ideas, que lo que es bueno para ellos, para otros es veneno y viceversa.

Cada quien tiene sus propias ideas, gustos y pensamientos, que es la base para encontrar la verdadera razón.

Cuando la sabiduría rebasa la razón.
Encuentra las respuestas.

Pueblo pobre

Culpamos a la naturaleza y ella sólo cumple con su misión.
Lo que en verdad hunde a un pueblo es su ignorancia.
El peor desastre de un pueblo es la mentira, sus actos.
Su tristeza: la miseria y el hambre.
Sus lágrimas: el sufrimiento y el dolor.
Su carencia: el despojo y la avaricia.
Y su peor enemigo: la flojera y el conformismo, acompañado
De tanto egoísmo e indiferencia.
El pueblo que más sufre es aquel que se queja de todo y el que
Menos da gracias.
¡Ojalá no sea esta la herencia para los que vendrán!

~*~

~*~

Le han robado la oportunidad de soñar a
Quien todavía ni eso ha aprendido…

¡A los niños!

~*~

Desde pequeños nos enseñan a
Querer más riquezas materiales
Y menos espirituales.

~*~

Emmanuel

Emmanuel: llegaste muy fuerte y valiente, a salvarme,
No querías hacerme daño, el daño ya estaba hecho…
Eran tantas tus lágrimas que los ríos y arroyos se desbordaron. Tan grande tu tristeza que el cielo estaba muy gris.
Tenía mucho miedo… mucho antes que tú llegaras y también yo
Lloraba y estaba triste, pero tus lágrimas eran más fuertes que yo,
Y me sentí aliviada, sabiendo que no estaba sola…
Tú me acompañabas…
Emmanuel, Emmanuel, ten consuelo, ya todo está limpio, ya
Todo es calma, no llores más, porque yo lloro contigo.
Es más grande el olvido de tu pueblo querido… y yo sigo

Aquí triste y llorando porque no limpiaste a "esas" tus almas.

~*~

Si hablas de amor te tachan
De religioso,
Si hablas de paz,
De fanático.

Si hablas de justicia,
De manifestante,
Si hablas de una vida mejor,
De loco…

~*~

Himno de un extranjero

Te odio porque no me aceptaste jamás,
Te amo porque me cautivaste,
Te odio porque me hiciste llorar,
Te amo, porque entre más lloraba yo más sonreiría.
Te odio porque me golpeabas,
Te amo porque aprendí a consolar.
Te odio por tu indiferencia,
Te amo porque más yo amaba.
Te odio por los momentos oscuros,
Te amo por días tan soleados,
Te odio por el hambre que sentí,
Te amo porque siempre me alimente de sueños.
Te odio por tu guerra,
Te amo por mi paz.
Te odio por todos los días de soledad,
Te amo porque siempre fui mi misma compañía.
Te odio por tu desamor a Dios,
Te amo porque Dios estaba conmigo.
Te odio por tu olvido,
Te amo porque yo estaba conmigo.

Te odio porque me hiciste sufrir y mucho penar. ¡Pero, en verdad te bendigo porque me impulsaste a luchar!

~*~

Naturaleza

Cuento las estrellas y no termino, veo la luna y no sé
Porque brilla tanto si pocos la miran. El sol sale pero
Ya no deleita igual. Más allá está el mar en calma un
Poco gris, un poco azul, pero majestuoso como siempre
Cambiando cada vez más.

El viento recorre los valles y no los reconoce, tal vez tiene
Miedo, pero sigue su recorrido, tratando de reconocer su ruta.
Llueve, el agua moja, los árboles agradecen tan inmenso placer,
Llueve y llueve que a veces nos hace estremecer.
Las aves vuelan y ya no tienen destino, y no encuentran lugar en
Donde habitar.

Las flores son tan hermosas llenas de aroma y color que han dejado
De adornar bosques y jardines. Para ser adornos ficticios.
Lloran los peces y gimen las aves, grita el ternero y el pequeño venado,
Corre el gusano y vuelan las tortugas. La mariposa ya no habla, todo
Le han quitado… todos se han unido, buscando su mundo que
Desapareció…

~*~

Tu peor enemigo

Eras feliz lleno de vida siempre
Te sobraba tiempo y amor para los demás.
Como compartías tu pan y tu abrigo.
Tu vida estaba llena de sueños y risas,
La alegría tocaba a tu puerta cada día.
Siempre corrías en busca de los demás,
Para darles tu apoyo y seguridad…
La vida no siempre es blanca…
El tiempo te abandonó,
La alegría se disipó, todo en la vida se acaba.
Los sueños no se cumplieron,
Las promesas se murieron,
Las gracias no te las dieron.
Lo que más amabas, es lo que más te dolió,
Al final no importa nada.

El dolor te transformó, antes eras feliz,
Ahora eres luz.
Ya nada puede dañarte, ya nada puede tocarte…
Ya estás en paz.

La última hoja

Me han dicho que partirás al caer la última hoja…
No puede ser, no has cortado las mil rosas.
A lo lejos miro el dorado del trigo, suspiro y me encamino.

Me han dicho que partirás al caer la última hoja…
No puede ser, al cielo le faltan pinceladas.
Camino y mi alma me llama.

Me han dicho que partirás al caer la última hoja…
No puede ser, quién recogerá los frutos.
Las estrellas iluminan mi sendero haciendo murmullos.

Me han dicho que partirás al caer la última hoja…
No puede ser, la montaña te espera al amanecer.
Me apresuro y camino para llegar a ti.

Me han dicho que partirás al caer la última hoja...
No puede ser, quién cantará tu himno.
A lo lejos escucho a los niños cantar y sólo a uno sollozar.

Me han dicho que partirás al caer la última hoja...
No puede ser, el mar espera tu barca.
El tiempo es mi enemigo, lo abrazo y lo beso.

Me han dicho que partirás al caer la última hoja...
No puede ser, tu plegaria no ha sido escuchada.

Me visto de gala y mi espíritu de luto está.
Llego a ti, te veo sombrío, tu rostro refleja paz.
El viento me abraza y acaricia.
Tu paz me susurra al oído: "llegó el momento",
De mis ojos sale una lágrima.

La hoja cae y tú te marchas.
No puede ser, en mis manos dejaste tu alma...

Recuerdos

Te fuiste como si fuera ayer… me dolió tu partida.
Pero, más que me dejaras.
El vació que dejaste no se llena con nada,
No por tu ausencia, si no por tu esencia…
Eras mi hermano, mi amigo, mi apoyo,
Mi mejor crítico.
Sabias corregir mis errores y comprender
Mis equivocaciones.

Hoy como ayer y desde ese día aprendí a mirar
Más al cielo y entendí que en esta vida nada es inútil,
Que todo tiene un porqué.

Te fuiste, pero no en vano, entendí que en la vida
Existen prioridades y que es un deber amarlas y cuidarlas.
Cuando partiste te llevaste parte de mí.
Ahora ya no juzgo a los demás, me he reconciliado
Con la vida y con los demás.

Llevé a todos los resentimientos y culpas
A un lugar llamado perdón.
Me siento capaz de seguir la misma ruta de la vida,
Con las mismas personas, aunque mi alma no es la misma.
Nunca imaginé que podía vivir con dolor
Y sonreír al mismo tiempo, poder llorar sin lágrimas
Y gritar inmensamente callada.

Como no agradecerte por eso hermano.
Estoy tranquila, la serenidad invade mi alma,
Tu recuerdo alivia mi dolor. Puedo seguir
Viviendo sabiendo que me amaste. Y también
Que al marcharte me dejabas toda tu confianza.

Recuerdo el pacto que hicimos. Tú te marcharías
Pero yo continuaría viviendo en paz.
Hasta encontrar mí camino y volvernos a ver…

Ave herida

Cuando naciste eras tan pequeño, te veías indefenso,
Tus pequeñas alas eran frágiles y débiles.
Tu amorosa madre te arrullaba y acariciaba.
Crecías, inquieto, travieso, pero también con poca seguridad,
Tus alas no querían volar.
Tu amorosa madre te animaba y enseñaba.
Un día cuando brillaba el sol, y el viento te invitaba a volar,
Te animaste y de lo más alto volaste.

Tu amorosa madre te bendecía a lo lejos.
Pasaste valles y prados, tu mirada no dejaba de
Admirar tan inigualable belleza.
Tu amorosa madre orgullosa de ti vivía.
Para ti el mundo era muy grande y aprendiste que en él
Existían infinidad de flores, estrellas, colores…
Tu amorosa madre oraba por ti… noche y día.

Con el paso del tiempo, tus ojos cambiaron,
Lo que antes veías ya no existía.
Tu amorosa madre probó la angustia.
Tu vuelo ya no disfrutaba valles,
Ni prados, ni estrellas, ni flores.

Tu amorosa madre lloraba tu ausencia.
El camino era amargo, a tu alrededor
Existía la tristeza.

Tu amorosa madre anhelaba tu presencia.
Regresaste a casa volando, tan herido,
Con tus sueños perdidos.
Tu amorosa madre te cubrió del frío.
El pequeño aquel, se refugió en brazos de su
Amorosa madre que daría la vida por él.
La vida y el tiempo no perdonan aquella
Ave que solo quería vivir, el sufrimiento
Rompió sus alas…

Pero… sus sueños rotos, fue lo que más le dolió.
Allá en lo alto de la montaña, vive una amorosa madre
Con las alas vacías, sola con su soledad.

Su pequeño hijo al fin encontró su sueño
En un lugar llamado cielo.

El amor nunca muere

Nací, tuve buenos y muy felices días,
Reí, jugué, soñé.
Aprendí que el amor nunca muere.
Amé a todos sin condición, disfruté
Mucho su compañía.
Aprendí que el amor nunca muere.
Entendí que la vida es temporal,
Que la noche termina al igual que el día
Y que siempre un nuevo día nacerá.

Aprendí que el amor nunca muere.
Soy afortunado, mi luz está llena de amor
Y paz. Y lo mejor de todo, es que puedo compartirla.
Aprendí que el amor nunca muere.
Siempre fui fuerte y capaz, ahora me voy,
Recuérdenme como siempre fui,
Alegre, altruista, quien siempre los amó.
Aprendí que el amor nunca muere.
No lloren no me lo merezco.
Yo les dejo mi amor porque el amor nunca muere.

El tesoro más preciado

Había un niño que soñaba con ser pirata porque sus abuelos y padres siempre le contaban la historia de un grandioso tesoro, el más hermoso y bello que pudiera existir.

Ese niño creció hasta hacerse joven, nunca dejó de soñar en que un día se embarcaría al mar en busca del tan preciado tesoro.

Y el día llegó, fue todo un acontecimiento; familiares y amigos le dieron la despedida llenos de alegría y felicidad.

Su embarcación era grande y muy hermosa, llena de colores brillantes. Realmente, se sentía feliz. Disfrutaba viendo la luna en las noches y sintiendo el viento fresco en su rostro, imaginando todo lo que haría con su tesoro. Pero al correr de los días, se dio cuenta que el mar algunas veces se inquietaba y su embarcación temblaba. Eso le preocupaba. No llevaba instrucciones para cambios en su travesía ni

cómo calmar las aguas.

Un día muy especial cuando más brillaba el sol y el azul del cielo se reflejaba en el inmenso mar, descubrió a lo lejos una isla y se fue acercando a la orilla. Seguro que ahí estaría el tesoro que tanto anhelaba encontrar.

Desembarcó, recorrió la isla contemplando todo a su alrededor, admirando la naturaleza del lugar, explorando y buscando.

Pasaron nueve largos meses para que se diera el prodigio de encontrarse con su tesoro. Sí, en verdad era muy hermoso y su corazón se llenó de gozo.

El joven se sentía inmensamente feliz. Era como le habían contado cuando era un niño. Al tomarlo en sus brazos encontró un pergamino que decía: "Este tesoro será tuyo hasta que cumplas lo requerido".

- Aquí vivirás con él por muchos años.
-Lo cuidarás noche y día, y cuando pase mucho tiempo te preocuparás igual.

-Pensarás en él en momentos de alegría y de dolor.
-Nunca lo arrancarás de tu vida.
-Lo amarás sin cansancio.

El joven aceptó gustoso. Transcurrieron algunos años y él cumplía lo requerido, y al igual que cuando era niño sólo pensaba en todo lo que iba a vivir con él algún día.

Y se convirtió en un hombre maduro y cada vez amaba más a su tesoro. Ya el cansancio se reflejaba en su rostro. Se hizo un anciano, su andar era lento. Sus ojos ya no distinguían la luz de la luna, temía no poder terminar, lo requerido. Pero, la ilusión, los sueños persistían.

Un día, inesperadamente, llegó una embarcación nueva de la cual bajó un joven altivo y muy seguro de sí mismo que mira el tesoro del anciano y le dice que él también lo estaba buscando, pero, por otros motivos. Que lo quería y se lo llevaría. Sin que mediaran muchas palabras, el joven tomó el tesoro y se marchó con él.

El anciano quedó solo preguntándose, ¿dónde dejó su juventud y sus sueños, sus ilusiones, sus lágrimas, sus desvelos…?

Buscó en el fondo de su corazón el pergamino aquél, y entonces leyó, lo que hace muchos años no quiso ver. Era el último punto requerido, el cual decía:

Este tesoro, tú lo soñaste, tú lo creaste, tú le diste vida; y por ley divina llegará el día en que tú lo sueltes y le des la despedida.

Los recuerdos llegaron a su alma, y son su única compañía.

Desde ese día no dejó de llorar jamás, el tesoro nunca más estaría en su vida.

Libertad

Canta y llora el niño, su madre lo abraza y lo ama;
Camina el pastor al rayar el sol, sus ovejas se deleitan en la pradera;
El sol calienta y derrite el hielo de la montaña, agradeciendo tan suave caricia;
El viento se torna frío para arrullar a las hermosas hojas que caen de frío;
Las aves vuelan buscando el arcoíris que dichosas van a encontrarse con él para jugar;
Aparece la lluvia tan cristalina, se dirige al mar tan seguro de encontrar pececillos que atrapar;
Las mariposas impacientes abren sus alas para mostrar su majestuosidad, se acercan a las flores, que ya las esperan para disfrutar el manjar;
Las estrellas prenden sus luces al anochecer, para iluminar la inmensidad, la luna muy amorosa les canta para alegrar el lugar;
Los hijos de la libertad, disfrutan del pan y el vino,

Se visten de gala con el rocío del amanecer,
Y su corazón y mente descansan al anochecer,
Sus sueños están llenos de amor y realizados
De tanta paz….

El hijo del rey

Había una vez un rey que vivía en un castillo enorme, lleno de lujosos tapices y obras de arte. Las alfombras hacían juego con las cortinas color púrpura.

El rey y la reina anhelaban tener un hijo, para disfrutar con él cada uno de sus tesoros y manjares.

Un día la esposa anunció que su hijo venía en camino, que pronto nacería. El niño nació, era muy bello, con cara angelical. La reina y el rey lo recibieron con mucho amor.

Todos los del pueblo festejaron, reyes de todas partes vinieron a conocer al hijo del rey, y lo llenaron de lujosos regalos.

A los pocos días de nacido sus padres notaron algo raro en el niño, no lloraba; sus ojos estaban fijos en un solo lugar. Muy preocupados mandaron llamar al sabio del castillo quien

después de examinar al niño les dijo que era especial y que sólo el tiempo les diría el porqué.

Pasaban los días, y el hermoso niño no veía a sus padres a los ojos, no hablaba. No conocían su voz.

Al cumplir dos años su padre el rey, convocó a todo su reino y a reinos vecinos para festejar el cumpleaños de su amado hijo. Quería la mejor fiesta, los mejores platillos, un servicio especial.

Todo en el castillo era perfecto, todo era lujo; los invitados estaban felices. Pero, algunos murmuraban porque el niño permanecía sentado inmóvil en un solo lugar.

La fiesta terminó casi al amanecer. El niño cansado se durmió en la bella cuna mandada a hacer en un país lejano, especialmente para él.

Pasaban los días y el niño seguía igual, sin hablar ni una sola vez desde que nació, tampoco sus ojos habían visto el rostro de sus padres.

Los reyes muy tristes vivían, su hermoso hijo, no los veía, no les hablaba, no los escuchaba; sólo se mecía en la hermosa cuna.

Al cumplir cinco años, el rey cansado, mandó llamar al sabio del castillo y le dijo:

—Si tú no puedes descifrar lo que tiene mi hijo, busca quien sí pueda. Es una orden, no importa cuánto tiempo tardes ni en cuantos lugares y pueblos busques. No vuelvas hasta que encuentres quién pueda decirme lo que tiene mi hijo.

A los tres años y un día el sabio volvió y venía con él una joven muy bella.

El rey le preguntó a la joven de dónde venía y ella le contestó que de un lugar llamado fantasía:

—Mi padre se llama *Realidad* y mi madre *Imaginación*.

El rey le pregunta al sabio, en dónde la encontró, y este le responde:

—Ya desesperado de no hallar a nadie, me puse a pedirle a las estrellas y a la luna que me ayudaran, y caminando la vi tan hermosa en la noche obscura.

Entonces, el rey le preguntó a la joven:

—Tú puedes decirme, ¿qué es lo que tiene mi hijo?

Ella le respondió:

—No, pero lo que sí puedo hacer es que tú descubras qué es.

El rey muy intrigado, llamó a su esposa y le dijo: reina mía, aquí está quien nos ayudará con nuestro hijo.

La bella joven les dijo que quería ver al niño. Ellos inmediatamente lo trajeron a sus aposentos. Ella lo miró y le susurró al oído: siempre ha sido así y ahora te toca a ti.

Ya era de noche cuando ella les dijo:

—Al amanecer tendrán que acercarse a su hijo y cada uno con una mano tocará su corazón, con la otra mano tocarán su frente, donde él tiene sus pensamientos. Ustedes cerrarán los ojos, pero prometan que no los abrirán hasta que sepan el porqué de su estado.

Y los reyes se prepararon, tal como les dijo la joven.

Estaban los tres y el niño sintió las manos cálidas de sus padres, tan amorosas; y ellos sentían el corazón de su hijo vibrar lleno de vida.

Tenían los ojos muy cerrados cuando de pronto, una luz los atravesó. Esa luz salió del niño y fue directo a las cabezas de sus padres y todo se iluminó.

Ellos muy asustados y sorprendidos con los ojos muy cerrados se veían uno a otro, y vieron a su hijo que los miraba muy sonriente.

No lo podían creer, su hijo los miraba alegre y feliz.

De sus labios salió su voz, que les dijo:

—No abran los ojos, tomen mi mano y corran conmigo.

Ellos lo hicieron y vieron a su alrededor que todo era maravillosamente hermoso; algo nunca visto en la vida real.

Los tres reían y podían volar. Las nubes eran como diamantes de las cuales salían muchos colores. Las flores intensamente bellas los abrazaron y los condujeron a un barco de cristal en forma de corazón que navegaba en un mar de agua dorada. Los tres estaban felices y escuchaban una hermosa melodía, con coro angelical.

Su hijo les dijo:

—Papás amados, nos embarcamos en este barco para enseñarles más o prefieren despertar.

El rey miró a su esposa y le dijo:

—Yo amo mucho a mi hijo y aquí él es feliz, y hoy yo también lo soy.

La reina les dijo: ustedes son lo que más quiero y yo me voy con ustedes a navegar…

Una hora después el sabio entró a buscarlos a la alcoba, pero, los vio muy dormidos a los tres.

La bella joven le dijo:

—No están dormidos, han encontrado su felicidad.

La joven se marchó, caminando en la obscuridad.

Decías que me amabas

Decías que me amabas...
Nunca volaste aquellos cometas que
alegran el alma.
Decías que me amabas...
Mientras tú me regalabas rosas, otras lloraban su ausencia.
Decías que me amabas...
Ninguna de mis lágrimas secaste cuando la lluvia las mojaba.
Decías que me amabas...
Las estrellas miré, pero ninguna encontré en tus ojos.
Decías que me amabas...
Nunca salvaste al día, siempre anochecía.
Decías que me amabas...
Ninguna mariposa atrapaste, todas volaron sin mí.
Decías que me amabas...
El viento a mi oído susurraba, pero nunca tu nombre decía.
Decías que me amabas...
Yo disfrutaba el sol, y tú buscabas la oscuridad

de una sombra.
Decías que me amabas...
Me escribiste mil poemas, pero nunca mi nombre encontré.

~*~

Cuando a las personas negativas, las aceptemos sin juzgar,
Que los sentimientos de culpa, frustración, tristeza, ira,
Odio, son creadas por uno mismo,
Que la falta de amigos y de amor, es resultado nuestro;
Que la pobreza y escases son exactamente lo que hemos
Sembrado; cuando al dinero lo veamos como a un amigo,
A los problemas como cambio, al sufrimiento como crecimiento
Espiritual, entonces... y sólo entonces, estamos preparados
Para recibir todo el poder de Dios.

Regreso a casa

Ellian era un niño de cinco años de edad que vivía con sus padres y sus dos hermanos menores en una gran mansión rodeada de jardines y flores cerca de un gran bosque.

Él era un niño muy introvertido, siempre le gustaba jugar solo. Sus hermanos eran muy inquietos, corrían y peleaban todo el tiempo.

Todas las tardes a Ellian le gustaba jugar en su jardín a atrapar mariposas y a volar su cometa.

Un día ya al oscurecer, no regresaba y sus padres muy preocupados lo fueron a buscar. Caminaron hasta el bosque; ahí estaba tirado sobre el pasto y llorando de frío y miedo. Su madre corrió a abrazarlo y le dijo:

—¿Qué te ha sucedido?

Él le contestó entre sollozos:

—El árbol me habló, dice que me vaya con él...

Los padres pensaron: es su imaginación. Lo llevaron a la casa. Su madre ya en su habitación lo cambió de ropa y le llevó leche tibia. Se quedó con él hasta que logró dormirlo.

Al amanecer sus padres no dijeron nada; él se tornó tímido.

Pasaron días, pero él no volvió a su jardín a jugar. No quería hacerlo más.

Transcurrieron algunos años y era un jovencito que empezaba a inquietarse, quería conocer a jóvenes de su edad, ya que las clases que recibían él y sus hermanos eran en casa.

Ellian y sus hermanos asistían a fiestas y banquetes en casa de amigos de la familia. Él se divertía un día en una fiesta, sus hermanos le dijeron: nos vamos.

Él les contestó:

— Yo todavía me quedo, estoy bien aquí, más

tarde llego a casa.

Ya casi al amanecer, al ver que no regresaba sus padres y hermanos decidieron ir en su búsqueda. Atravesaban el bosque cuando vieron su carruaje solo y a él más adelante tirado, llorando y gritando de terror y de frío. Sus padres corrieron, le dijeron:

—Hijo mío, ¿estás bien?, vamos a casa.

Él les contestó:

—Tengo mucho miedo, el árbol me habla, dice: ven conmigo.

Sus padres comentaron entre sí: es un delirio.

Ya en su casa su madre lo dejó en su habitación dormido. Ellian se convirtió en un joven callado y muy solitario, no quería salir, ya no regresó a bailes ni a banquetes, su mundo era su casa.

Al poco tiempo su padre murió, sus hermanos se casaron y tuvieron que irse a vivir al extranjero.

Él y su madre quedaron solos en su gran mansión. Un día el decidió hacer algo por su cuenta o el aburrimiento lo enfermaría. Buscó en el viejo baúl de su padre unos pinceles y algunas hojas para pintar.

Desde su habitación se podía ver a través de su ventana, su jardín y parte del bosque. Por las tardes el contemplaba toda la belleza, y empezó a pintar árboles, flores, el cielo, todo lo que él admiraba.

Así pasó el tiempo, él disfrutaba haciéndolo. De vez en cuando su madre entraba para llevarle una taza de té y volvía a salir.

Una mañana su madre, escuchó unos gritos de terror y corrió a ver que sucedía. Era en la habitación de su hijo. Era él quien gritaba, ella muy consternada lo vio tirado en el piso, temblando de miedo, ella le dijo:

—Hijo mío, ¿Qué te pasa?

Él no podía hablar de los sollozos, y ella miró a su alrededor todas las pinturas destrozadas.

Él le dijo:

—¡Madre sácame de aquí!

Ella le ayudó y lo llevó a su alcoba, lo recostó en su cama. Quería traerle un té; él tenía fiebre y temblaba mucho. Le decía:

— No me dejes porque me muero.

Su madre lo calmó un poco y luego le habló al doctor de la familia para que viniera inmediatamente a ver a su hijo.

Más tarde cuando el médico ya había terminado de examinarlo le dijo:

—Tu hijo necesita viajar, conocer gente, enamorarse… no sé qué más decirte.

El doctor se fue, y ella entró a su habitación, él dormía por el sedante que el doctor le administró. Muy preocupada fue a la habitación de su hijo, quería limpiar todo el destrozo. Recogió las pinturas hechas pedazos, pero quedó muy sorprendida al ver que en los pedazos de

papel no existía imagen alguna, ningún dibujo, no había trazos. Todos estaban en blanco.

No entendía que sucedía. ¿Qué era lo que su hijo había pintado por meses? Si él se veía tranquilo y feliz en las tardes en su habitación, y supuestamente pintaba el paisaje que veía.

Al amanecer su hijo despertó, ella estaba a su lado, lo tomó de las manos y le dice:

—No te inquietes yo estoy aquí cuidándote.

Él la miró con ojos de amor; de repente recordó y le gritó:

—¡Madre! Dime que es un sueño, que no es verdad lo que está en mi habitación.

Su madre le contesta:

—No te preocupes, ya limpié todo, tus lienzos y pinturas ya no están.

—No puede ser que estés tan tranquila. Cuando viste mis pinturas, ¿no te horrorizaste?

Su madre le dice: no, solo me sorprendí que no pintaras nada por meses…

—¿Cómo es posible —le dice él — es que no viste lo que yo vi…?

Su madre le dice, te traeré un poco de agua, estás muy exaltado, cálmate; al regresar ella él toma el agua, realmente tenía sed después de una noche con fiebre.

Días después él regresa a su habitación, cierra las cortinas y apaga las luces, no quiere nada de claridad. No soporta ni un hilo de luz que se filtre en su habitación.

Al cabo de unos meses, él está muy delgado y pálido. No sale de su habitación, sólo su madre le lleva el desayuno y comida, por las tardes el té.

La casa está muy sombría, ahora, él no quiere ruido alguno, que no prendan las luces en toda la mansión, y que en todas las ventanas pongan cortinas oscuras ha dicho.

Su madre le dice que quiere poner algunas flores frescas en el jarrón y él le grita que no; también le molesta el canto de algún pájaro que se pose cerca de su ventana.

Pasan más días y él se ve amargado, siempre inquieto, algo le atormenta, no lo deja dormir. Todas las noches, no consigue conciliar el sueño hasta muy entrada la madrugada.

Sufre tanto su madre y no sabe qué hacer. Ellian muchas veces se lamenta y grita, algunas veces se le escuchaba en su habitación tirando cosas y rompiendo otras. Siempre decía lo mismo: ¿Por qué?

Su madre no sabía cómo calmarlo ni cómo consolarlo. Un día inesperadamente le gritó:

—¡Madre ven ayúdame!

Ella corre a su habitación, él está llorando. Tiene la mano en su rostro y una herida en su mejilla.

La madre trae agua y lienzos para curarlo y le dice: seguramente te cortaste con algún jarrón o

espejo.

—No madre, así estaba cuando desperté, —responde Ellian.

La madre queda preocupada. No sabe por qué le sucedió eso, pero, ya que lo curó se quedó con él un rato para leerle un libro.

Al pasar de los días observa que la herida no cicatrizaba, al contrario, cada vez se hacía más grande. La madre preocupada mandó llamar a su doctor.

Después de examinarlo el doctor le dice a ella que Ellian deberá hacer reposo y ponerse un ungüento.

No obstante, los cuidados de la madre, la herida no sanaba. El rostro se le veía muy mal, pálido, desfigurado. Le costaba mucho tomar agua y comer.

Inesperadamente un día escuchó la voz del hijo, pero ahora era como un canto y la madre muy intrigada fue a su habitación apresurada, y lo que

vio la dejo perpleja. Estaba iluminada, los primeros rayos de la mañana la atravesaban y muchos pájaros estaban revoloteando cerca de la ventana abierta de par en par.

Él se había puesto su traje blanco el que nunca había querido usar, sus zapatos también eran blancos y él muy elegante y peinado; su herida ya casi no se notaba, su madre feliz lo abrazó, le dice:

—¡Hijo mío te quiero!

Ellian la besó y la abrazó y le dijo:

—Madre mía arréglate porque saldremos a recorrer el bosque, quiero disfrutar el aire fresco y ver las mariposas volar.

Su madre apresurada se arregló y se perfumó, ¡iría a pasear con su amado hijo!

Los dos muy abrazados caminaban en el verde bosque, todo parecía muy tranquilo, algunas flores aún tenían el rocío de la mañana, algunos pajarillos cantaban.

Él le decía a su madre:

—Hoy es un día muy especial, tuve un sueño muy hermoso y sé que se va cumplir, por eso estoy festejando mi despedida

—¿Cómo es eso? —le dijo su madre muy sorprendida.

—Sí, madre, ¿recuerdas cuando era un niño?, les dije que el árbol me hablaba, pero no era así, era un ángel bello... que me llamaba. Recuerdas cuando yo joven quedé en el mismo bosque, gritando y llorando les dije que era el árbol que me llamaba, pero no era así, era otro ángel... ¿recuerdas cuando grité y rompí todos mis lienzos?, de seguro no viste nada, porque nunca pinté nada, lo que yo veía eran a esos ángeles bellos... Pero no me asustaron ni me dio miedo su imagen, lo que me horrorizaba era su mensaje, el día que viste mi herida, uno de ellos me dio un beso y yo me lo quería arrancar a pedazos, no porque me besara, si no por lo que me susurró al oído.

Anoche soñé con ellos, me mostraron un lugar

lleno de amor y paz, donde existen mil cantos y una luz que te arrulla y te hace sentir maravillosamente vivo; y me dijeron, recuerdas el mensaje que siempre te hemos dicho desde niño: al cielo le falta un ángel, debes regresar con tu luz a casa…

La madre empezó a llorar, su hijo le dice:

—No llores madre mía, ahí no existe dolor ni sufrimiento, ni siquiera el llanto. Quise pelear contra todo esto, pero mi destino me llama. Me voy feliz, desde mi hogar te cuidaré y sé que un día te volveré a ver. Cuando yo duerma ya no despertaré, mi cuerpo se queda aquí pero mi alma estará en el cielo.

~*~

La vida es breve pero
El cielo es eternidad.

~*~

La tarea de seis meses

Odette llegó muy apresurada a la escuela, cursaba el tercer año de preparatoria, entró muy preocupada a la oficina de la directora, había recibido una notificación un día antes de su asesor.

La directora muy seria le dice:

—Señorita Odette, sabe usted que probablemente no se gradúe. Sus calificaciones están pésimas, está en graves problemas, tiene solo seis meses para recuperar sus materias o se quedará un año más.

Odette le contesta:

—Sí, señora directora, yo le prometo que me pondré a trabajar en eso, pero, por favor, no le diga nada a mi madre.

—Tenga esta tarjeta y llame a ese número, la persona que le conteste seguro le ayudará, es

esencial que la llame, ¿entendió? —le dice la directora.

Odette le contesta con la cabeza y sale de la oficina. Camina todo el pasillo pensando que estaba en serios problemas, su madre no sabía nada de su conducta, hacía tiempo que no entraba a clases, le gustaba ir con amigos a algún lugar, a tomar café, ir al cine…

Al llegar a su casa pasó de largo hacia su habitación sin hablarle a su mamá y se encerró largo tiempo, tumbada en la cama. A su mamá no le extrañaba, casi siempre hacía lo mismo, pero ahora no la escuchaba hablar por teléfono con alguna amiga o algún chico.

Odette buscó en su bolso y encontró la tarjeta que le había dado la señora directora, marcó el número que ahí aparecía. Le contestó una voz muy dulce que le dijo:

—Hola soy Wendy, estaba segura que marcarías.

—Hola, ¿cómo piensas ayudarme?, —replica Odette.

—Bueno… yo sé cómo obtendrás tu título en tu graduación, tú solo confía en mí. Mañana me marcas al llegar de la escuela para ponernos de acuerdo…

Odette siempre llegaba tarde de la escuela. A su madre se le hizo raro y le pregunta: ¿quieres comer?

Ella le contesta: sólo un sándwich y un vaso con jugo.

Odette entró apresurada a su habitación, estaba muy interesada en saber qué le diría la joven. Unos minutos después marcó el número. Del otro lado de la línea contestó esa voz muy dulce.

—Hola Odette, me da mucha alegría escuchar tu voz.

Odette muy nerviosa le contesta: rápido ¡dime lo que tengo que hacer!

La joven le contesta: anota con cuidado todo al pie de la letra. Primera condición: nadie deberá ayudarte, todo lo tienes que hacer sola, si me doy

cuenta de que alguien te ayuda no te graduarás. Segunda condición: todos los días me llamarás al llegar de la escuela y me contarás todo lo que hiciste en tu día.

La joven añade:

—Quiero que busques fotos de tres países. Busca las ciudades más hermosas, dos para mí y elige una que te guste más a ti. Me las envías a esta dirección, anota.

Wendy le dio un apartado postal, y le dice: siempre lo que te pida me lo enviarás por correo hasta que yo te diga que más sigue.

Odette pensó: "qué fácil es esto". Se despidieron, su madre le llevó su refrigerio.

Al otro día, muy tranquila salió hacia la escuela, por primera vez en mucho tiempo permitió que su madre la pasara a dejar. Al regresar a su casa, traía algunas revistas que había en el estante de su salón, ya en su habitación buscó en ellas y no encontró muchas fotos, pensó en buscar al otro día. Odette se acordó que tenía que llamar a

Wendy, hacía una hora que había llegado, al marcar le contestó esa voz siempre dulce.

Wendy le dice muy entusiasmada:

—¡Hola!, sabía que me marcarías… Dime, ¿qué hiciste hoy en la escuela? ¿Quiénes son tus amigos y tus maestros?

Odette muy aburrida le contesta, sin ganas, en realidad quiere colgar. Al rato se despiden.

Después de tres días de buscar y recortar fotografías, las envía por correo.

Odette seguía marcándole a Wendy todos los días y le contaba lo que había hecho durante el día. Wendy le dice a la semana siguiente: por fin armé las mejores fotos, las más bonitas, gracias. Ahora quiero lo siguiente: me mandarás por correo las fotos de rostros y de cuerpo entero de hombres muy guapos y atractivos y uno de tu gusto.

Odette pensó:

—¿Qué le pasa a esta? —En fin, era su gusto y no el suyo, se dijo a sí misma.

Al día siguiente al salir de la escuela, se fue directo a comprar revistas de moda para mujeres y llegó a su casa. Su madre le vio las revistas y pensó que las iba a leer para entretenerse, además era viernes, fin de semana.

Tocan a la puerta y preguntan por ella. Eran dos amigas que fueron a invitarla a comprar ropa, su madre le dice:

—Hija te buscan.

—Diles que no estoy que me mandaste a ver a mi abuela, —responde Odette.

Su madre se sorprendió, ella nunca dejaría de salir con sus amigas. Odette se pasó sábado y domingo buscando hombres en revistas y periódicos, el lunes al salir de la escuela las depositó en el correo.

Cinco días después, Wendy le dice muy contenta: ya recibí tus fotos, pero, falta que las

seleccione para ver cuáles me gustan más y por supuesto la tuya ya sé cuál es.

En total ya había pasado un mes en todo esto.

Odette le marca a Wendy y le dice: ¿cuándo me vas a decir que más debo hacer?

Wendy le contesta:

—Bien… ahora quiero que busques los vestidos de novia más hermosos y uno que te guste a ti.

Odette buscó en internet los mejores diseñadores famosos y tuvo que ir por la tarde a imprimir bastantes fotos.

Todo fue fácil pensaba ella: "no sé por qué tarda tanto en elegir Wendy". Y como siempre las depositó en el correo.

Su mamá pensaba:

—Ya tiene mucho tiempo mi hija que no sale con amigas, ¿Qué le pasará?

Muy intrigada echó un vistazo un día a la habitación de su hija cuando no estaba, y miró recortes de revistas y periódicos, asumió que eran trabajos de la escuela y se tranquilizó.

Nuevamente, un día le preguntó Odette a Wendy: ¿qué más sigue?

Y ella le dice:

—Ahora quiero las fotos de las casas más hermosas que puedas encontrar y una que te guste a ti.

Odette así lo hizo, tardó unos días en mandarlas.

Un día su mejor amiga le dice:

—Ya no me hablas por teléfono, ya no contestas mis mensajes ¿Qué te pasa? Ni siquiera vas los sábados a los partidos de baseball.

Odette le contesta:

—No puedo, voy muy mal en mis materias y tal vez no salga, estoy muy preocupada mi madre

no sabe nada.

—¿Y qué piensas hacer?

—Después te cuento —le respondió y se despidieron.

Odette llegó a su casa y saludó a su madre con un beso y se dirigió a su habitación, su madre se sintió muy emocionada, hacía tanto que no la besaba desde que había terminado la primaria.

Odette llamó a Wendy ese día, ya habían pasado dos meses, Wendy contestó con la voz más suave pero igual de dulce, le dice: hola amiga, sabía que hoy también llamarías. Odette pensó: ahora me dice "amiga", y le responde por cortesía: hola ¿cómo estás? Era la primera vez en todo ese tiempo que Odette le preguntaba eso.

A Wendy le dio mucha felicidad contestarle:

—Muy bien gracias, pero cuéntame ¿qué hiciste hoy?

Odette le cuenta todo minuciosamente, parecía

que a su amiga le interesaba hasta el más mínimo detalle.

Odette ya cansada le dice:

—Por favor dime ¿qué sigue ahora?

Wendy le contesta:

—Ahora quiero recortes fotos de los bebés más hermosos y uno que te guste más.

Odette así lo hizo, pero esta vez en la cafetería de la escuela, tenía muchas revistas, cuando llega su amiga y le dice:

—¿Qué haces? ¿Para qué es todo esto? ¿Alguna clase?

—No, es para poder aprobar el año o estoy reprobada.

—¿Te ayudo?

Odette le contesta:

—¡No!, no puedes ayudarme, ni tú ni nadie y mejor no me quites el tiempo.

Su amiga se marcha. Al llegar a su casa miró que en el jardín brotaba una flor y se quedó contemplándola un rato, su madre la veía desde la ventana y sonreía, y pensó:

—¿Qué le pasará a mi hija?

Cuando Odette entró a la casa le dice a su madre: voy a mi habitación no estoy para nadie, ni llamadas, estaré estudiando hasta tarde.

Ya le urgía decirle a Wendy que tenía las fotografías de los niños más hermosos que había encontrado. Le marcó y esta vez platicaron hasta el anochecer, le contó de cuando niña y de los amigos que había tenido.

Ya habían pasado tres meses y Odette se empezaba a preocupar, sólo faltaban tres meses para la graduación.

Odette llamó a Wendy por teléfono el sábado por la mañana y le dijo:

—Estoy muy atareada limpiando mi habitación, no puedo platicar contigo, pero pondré el altavoz.

Wendy le dijo: por favor, pon música la quiero escuchar. —Odette así lo hizo.

Al día siguiente al llamarla, Odette le dice: ya quiero empezar a buscar en revistas me supongo que quieres más recortes.

 Wendy le contesta:

—Sí, efectivamente, pero ahora de niños más grandes de cinco a seis años, pero recuerda que tienes que elegir el que te guste más a ti.

Odette así lo hizo, no era gran trabajo, así que le quedaba tiempo para estudiar y hacer sus trabajos de la escuela.

Mandó por correo las fotos y llegó más tranquila a su casa; le dice a su madre: hoy te ayudaré a preparar la cena, y su madre pensó: genial.

Odette le marcó a Wendy y le dice que en unos

días le llegarán las fotos.

Wendy le contesta:

—Está bien, pero quiero que me platiques que hiciste hoy.

Pasaron varios días y platicaban por teléfono una o dos horas diarias; hasta que por fin Wendy le dice:

—Ahora quiero que me mandes unos paisajes bellos, donde estén las montañas, en otros bosques, y un paisaje que te guste a ti.

Odette así lo hizo y los mandó como siempre.

Ya habían pasado cinco meses, Odette al regresar de la escuela, como ya se le había hecho costumbre marcaba a su amiga. Wendy le contestó, pero casi no se escuchaba su voz, Odette pensó que algo andaba mal en la línea telefónica.

Wendy le dice:

—Hola, sabía que me ibas a llamar.

Odette a veces pensaba:

—¿Por qué está tan segura de que yo la llamaré?, debe ser por mis calificaciones...

Wendy le dice:

—Ahora quiero que busques las fotografías de los ramos de flores más hermosos, pero que sean de rosas blancas y de violetas y uno que te guste más a ti.

Odette así lo hizo, tuvo que comprar revistas nuevas y buscó muchas, las recortó y al otro día muy entusiasmada las llevó al correo.

De regreso a su casa le dice a su madre: el domingo vamos al parque, quiero comer un helado contigo, su madre muy feliz le dice que sí.

Odette llamó a su amiga para decirle que pronto le llegarían las fotos, se quedaron platicando un rato, Odette sólo la escuchaba, se despidieron.

Esa mañana Odette se fue a la escuela muy feliz, ya no se preocupaba por sus calificaciones, realmente había hecho sus exámenes bien.

Al regresar a su casa entonaba una canción, su madre la escuchaba, cuánto tiempo hacía que no cantaba.

Odette llamó a su amiga, ya faltaban unos días para la graduación y le dijo: ¿cuándo me dirás que más voy hacer?

Wendy le contesta:

—Ya en poco tiempo, pero ahora dime ¿qué hiciste hoy?

Faltaban dos días, Odette llamó y Wendy le contestó con esa voz dulce que la caracterizaba, y le dijo:

—Mañana quiero que vengas a verme, anota esta dirección, ven por la mañana por favor. — Odette le contestó que sí, que ahí estaría.

Odette se bajó del transporte y caminó unas

calles, buscando el número de esa dirección, sólo había edificios y jardineras, no veía el número y le pregunta a un señor que pasa caminando, y él le contesta: es ahí en ese hospital.

Ella muy confundida pensó: ¡no!, es una equivocación, anoté mal la dirección, se encaminó hacia la entrada del hospital y entró. Preguntó a la recepcionista:

—¿Aquí puedo encontrar a la señorita Wendy?, ¿está en el cuarto 206?

La recepcionista le dice que sí, que camine al fondo. Al llegar ahí ve a una enfermera muy amable y le pregunta lo mismo, y le contesta: sí a la derecha al fondo está en el cuarto 206.

Al estar en la puerta siente su respiración muy agitada, ¿cómo es posible que ella esté aquí? Pensaba: tal vez trabaje en este lugar.

Dio unos golpecitos muy quedos en la puerta y escuchó esa voz tan dulce y suave ya tan conocida.

Pasa —le dijo. Ella al entrar vio sólo a una jovencita muy bella de tez muy blanca y pálida con una delgadez muy extrema acostada en la cama, le dice:

—Hola, ¿tú eres Wendy?

—Sí, yo soy tu amiga. Siéntate..., quiero que me des esos dos sobres que están en ese buró. El más grande es mío y el chico es para ti, ábrelos y saca las fotos una por una de los sobres al mismo tiempo.

Y tras una pausa comienza a explicarle:

—Estas dos fotos de las ciudades más hermosas son la que siempre soñé visitar. La que tu elegiste es la ciudad que debes visitar. Estas de hombres son las que yo elegí. Ellos tienen los ojos que nunca me mirarán, los labios que nunca me besarán y las manos que nunca me abrazarán, pero la que tu elegiste cásate con un hombre así. Las fotos de vestido de novia que yo elegí, sería con el que yo me casaría algún día, el que tú elegiste, úsalo el día de tu boda. Las fotos de las casas que más me gustaron son las casas en las

que yo nunca viviré, pero la que a ti te gustó, logra vivir en ella feliz siempre. Las de los bebés más hermosos, son los que siempre soñé y que no tendré, pero las que tú elegiste, cuando tengas un hijo ámalo siempre. Los niños más grandes son los que yo hubiera disfrutado, jugando en el parque y no podré, pero el que a ti te gustó, disfruta todo el tiempo jugando con él.

Las fotos de los paisajes que más me gustaron, fueron en las montañas con mi familia, siendo feliz, y que no viviré. Pero el paisaje que más te gustó a ti, disfrútalo con tu familia un día.

Las fotos de las flores que más me gustaron fueron las rosas blancas para mi despedida y las violetas para que no me olviden. Las flores que más te gustaron serán las que recibirás en tu graduación.

Por último, Wendy le dice a Odette:

—Quiero darte las gracias porque en estos seis meses que me quedaban de vida, tú me ayudaste a vivir, como me hacía feliz escuchar tu voz; y me diste cada día la ilusión de tener mis sueños

en fotos, me hiciste el tiempo más placentero. Yo me voy mañana, pero tú empieza a vivir tu vida… No te preocupes por la señora directora, ella es mi madre.

Sedhga, "el conocimiento"

Sedhga era un joven que pertenecía a una tribu que vivía en lo más alto de las montañas. Todas las mañanas salía de caza, y siempre volvía con alguna presa, era la comida de cada día. Al regresar a casa su madre se disponía a preparar todo.

Su padre forjaba lanzas y escudos para los hombres de la tribu, su abuelo y su hermano menor recolectaban frutos silvestres del bosque y algunas veces iban al río a pescar para la cena.

Sedhga por las tardes se internaba en el bosque para entrenar y ejercitarse, porque pronto sería el jefe de la tribu.

Algunas veces veía pasar a Admiza, una joven muy bella con unos ojos muy negros que hacían juego con su cabello largo hasta la cintura. Él le sonreía y ella por igual.

Su padre y su abuelo siempre le decían que para

ser el jefe de la tribu tenía que ir al otro lado de las montañas, que al llegar ahí encontraría una gruta y tendría que traer de ahí la sabiduría. Pero, también le dijeron que por décadas ningún joven había regresado, que ya el jefe era muy anciano y pronto moriría.

Él les contestó: yo me preparo todos los días, soy joven y fuerte. No se preocupen yo regresaré.

Al fin llegó el día en que él partiría a su búsqueda. Su madre lo miró con ternura y le entregó un poco de pan y le dijo:

—Hijo mío ya casi termino el traje que estoy haciendo para que lo uses el día que seas jefe de nuestra tribu.

Él le contestó: gracias madre, sí, lo usaré.

Su padre muy serio se le acerca y le enseña una lanza y un escudo y le dice:

—Mira hijo las he forjado especialmente para ti, para cuando regreses como guerrero de nuestra

tribu.

Sedhga le dice: gracias padre las usaré.

Se le acerca su hermano pequeño y le da unos frutos secos y una alforja de agua, lo abraza y le dice:

—Hermano Sedhga yo te admiro mucho, quiero ser como tú algún día, valiente como los guerreros.

Sedhga le contesta: seguro que lo serás.

Su abuelo camina lento un poco triste. Sabía que nadie nunca volvió, pero aun así le dijo:

—Eres parte de mi sangre y mi descendencia, haz que continúe. Aquí te esperamos, —y lo abrazó.

Sedhga le dijo: seguro abuelo, yo volveré.

Volteó la mirada, al lado de un árbol estaba Admiza viéndolo muy triste con la mano se despedía de él.

Sedhga partió por la mañana y caminó por tres días, encontró en su camino unos animales salvajes. Dormía en algún lugar seguro, en pequeñas cuevas.

Al cuarto día al amanecer vio una gruta muy grande y pensó:

—¡Seguro esta es!

Y se acercó. Había una entrada. Caminó varios metros en la oscuridad y de pronto vio una luz. Ahí estaba un anciano sentado en una piedra con su bastón y su vestidura blanca. El anciano lo mira y le dice:

—Acércate Sedhga... Sé a lo que vienes, mira ahí están tres puertas. Elige por cuál quieres entrar.

Sedhga vio una que era de oro, brillaba tanto de hermosa que se dirigió hacia ella. La puerta se abre y el empezó a caminar.

Era un lugar muy hermoso. Todo era dorado y los árboles tenían hojas de oro. Estaba fascinado.

De pronto se aparece una mujer extraordinariamente hermosa, como no había visto otra igual. Ella lo tomó de la mano y él se dejó llevar todo embelesado. Lo dirigió a un castillo muy grande. Él nunca había visto esas estructuras ni diseños, no sabía en realidad qué era todo eso.

La bella mujer le dice:

—Siéntate, este trono es tuyo.

Era una silla de piedras preciosas tallada en oro, y al sentarse toda su ropa se convirtió en un color carmesí y en su cabeza apareció una corona de diamantes que él ni siquiera conocía, pero que le parecieron fascinantes, se sentía muy feliz.

La mujer le llevó manjares y vinos, muy raros para él, pero de gran exquisitez. Le daba de comer en la boca y reían. Lo besaba y le decía:

—Ya soy tuya puedes amarme.

Él bebía y comía y se tocaba sus ropas tan sedosas y suaves, el color era lo que más le

fascinaba, cuando de repente le vino a su mente el recuerdo de su madre que le decía: "ya casi termino tu traje" …

Y él se para corriendo, aventó a la mujer y se arrancó la corona y las ropas, se echó a correr y a correr. Cuando de pronto ya estaba en la puerta por donde entró y salió de aquel lugar.

En la gruta, muy sorprendido el anciano lo vio y le dijo:

—Pensé que no regresarías, nadie lo hace.

El joven muy exaltado no podía contestarle. El anciano le dijo:

—Te faltan dos puertas, elige una.

El joven se acercó a la puerta que era de plata, muy hermosa se tornaba de colores. La puerta se abrió y él entró. Empezó a caminar.

El lugar estaba lleno de las más hermosas praderas y valles y que sus ojos nunca habían visto. Al llegar a lo alto de un valle se encontró

con un regimiento de guerreros muy fuertes a caballo y uno se dirigió hacia él y le dice:

—Señor todo esto es tuyo. Tú eres nuestro jefe, estamos a tus órdenes, ven sígueme.

Sedhga fue tras el hombre y al pasar todos se quitaron su casco haciéndole honores. Había algunos leones y él les tuvo miedo, pero, el hombre le dijo:

—No tienes que temer, ellos te temen a ti.
Llegaron a una especie de castillo, pero de cristal y todo el decorado era de plata. El hombre le dice: este es tu caballo.

Era muy hermoso y negro. El joven se sube y se empezó hacer gigante y al ver a todos los soldados muy pequeños se rio de ellos. Ahora él era muy grande. Inmediatamente, sus ropas se convirtieron en una armadura hermosa de oro y su espada era de diamante, al igual que en la otra puerta nunca había visto algo igual, sus ojos estaban desorbitados, no cabía de la emoción.

Empezó a galopar y su espada la levantó muy

alto cuando de repente le vino a su mente el recuerdo de su padre que le decía: "la lanza y escudo las he forjado especialmente para ti...".

Sedhga pegó un grito y se bajó inmediatamente del caballo y aventó la espada. Se empezó a hacer pequeño de estatura otra vez. Empezó a correr y a correr, la armadura se desapareció.

Cuando de repente llegó a la puerta por donde entró, salió corriendo del lugar y el anciano lo vio y dijo:

— Vaya, has regresado, pensé que no te volvería a ver. Pero te falta la tercera puerta, yo no sé por qué nadie nunca la ve.

El joven camina hacia ella, era de paja. La puerta se abrió y el joven entró, empezó a caminar y vio que había árboles y algunos animales, conejos y ardillas. Unas mariposas pasaron por su cara.

Sedhga seguía caminando cuando de pronto vio un ciervo que se le iba acercando y él le acarició la cabeza. El ciervo quería que lo siguiera y el joven iba tras de él, pasaron un arroyuelo donde

estaban dos venados bebiendo agua, lo vieron y se quedaron muy tranquilos. A lo lejos se veía un venado hembra comiendo pastura muy feliz y el ciervo la ve y corre hacia ella.

El joven caminó un poco más y se encontró una gacela que le colgaba una flor, lo miró y se quedó muy tranquila.

El joven ya cansado se fue a descansar bajo un roble muy grande, daba una sombra muy agradable.

Sedhga sintió hambre y se acordó que en su morral tenía frutos secos que su hermano le había dado, se los comió y después tomó agua de su alforja; pensó:

—En verdad es muy agradable estar aquí al pie de este viejo roble. —Se empezó a quedar dormido.

Cuando despertó estaba fuera de ese lugar al lado del anciano y se levantó aturdido y le dice:

— ¿Qué ha pasado?

El anciano le contesta:

—No te preocupes yo fui por ti… Ven quiero mostrarte la primera puerta.

Pero, la puerta ya no era de oro, era de madera negra y entraron. Lo que vio el joven lo horrorizó. Todo era negro, las nubes, el agua, los árboles tenían las hojas negras. Sedhga tenía mucho miedo, ahí estaba una criatura horripilante y el anciano le dijo:

—Todo lo que tu viste en el día es hermoso, pero al anochecer es esto. La mujer que te daba de comer es esa horripilante criatura y los manjares son víboras.

El joven no podía creer que algo tan bello de día fuera tan horrible de noche.

El anciano le dijo:

—Muy buena decisión, que no te quedaras para siempre porque al pasar un día ya no volverías.

Salieron de ahí y lo llevó a la segunda puerta que

ya no era de plata, era de madera gris. Entraron.

En aquel lugar no había ni un árbol, todo era desierto, solo ramas muy viejas secas que semejaban monstruos, todo era polvo muy caliente. No existía vida. No había agua ni nubes, el aire le quemaba el rostro, el joven le dice al anciano:

—¿Qué sucedió aquí?

El anciano le contesta:

—Tú serías el jefe y todos estarían a tus órdenes. Con tu fuerza y poder derrocarías a todos tus enemigos, pero, esto solo duraría cien días, después todo desaparecería y sería esto que tu vez. El joven igualmente se horrorizó; el anciano le dijo:

—Salgamos de aquí.

Lo dirigió a la tercera puerta que ya no era de paja, se había convertido en color rosa de una piedra muy hermosa. Se abrió y entraron.

Empezaron a caminar por un camino lleno de árboles. Algunos rayos del sol se filtraban y daban en su rostro. Sedhga sentía algo raro, como si ya hubiera estado en ese lugar antes.

El anciano lo veía y sonreía. Sedhga de repente vio a un niño columpiándose en una rama y riendo feliz, entonces muy sorprendido le dijo al anciano:

—¡Ese niño soy yo! Yo tenía cinco años.

El anciano le dijo:

—Así es.

Siguieron caminando y escuchó a un lado un ruido que nunca podría olvidar. Era el mismo que su padre siempre hacía al forjar las lanzas y escudos, a lo lejos se veía la silueta de un hombre.

El anciano le dijo:

—Sigue caminando.

Más adelante al pasar por un río vio a un joven sacando un pescado muy entretenido. Sedhga le dice al anciano: el río lo conozco, pero a ese joven no, el anciano le dice: es tu hermano que ya creció.

Sedhga se quedó muy sorprendido. De repente le llegó un olor muy agradable, recordó el pan de moras silvestres que su madre siempre cocinaba para él y su hermano.

—¡Sí, es ella! —él dijo en voz alta.

Y el anciano le contestó: claro que es tu madre.

Sedhga miró a lo lejos su choza, de ahí salía el humo. Se dirigía ahí cuando de repente se le atraviesa una joven muy bella. Era Admiza, él se sorprendió de verla más cambiada y los dos sonrieron. De pronto corre un niño hacia ella y le grita:

—¡Mamá!

Ella lo abraza y lo besa.

Al final de la colina estaba un anciano con la mirada serena, le extendía los brazos, el joven dice:

—Es mi abuelo, ¡me espera!

El anciano le dice:

—Sedhga esta es tu vida, ya reconociste al niño de cinco años, eras tú. Aquí dejaste tu inocencia, tus sueños, tus juegos. Ese era el ciervo que encontraste.

Después encontraste un venado hembra y su hijito, eras tú y tu madre. Más adelante te encontraste dos venados bebiendo agua, son tu padre y hermano. La cierva que miraste con su flor colgando es la bella joven que va a casarse contigo y el hijo que tendrán. Todo ya lo viste, al dormirte en ese viejo roble, te arrulló tu abuelo para que no despertaras y te quedaras dormido, te cuidó y te protegió. Has pasado la prueba de la vida.

El anciano seguía diciéndole:

—Sedhga, ese es el conocimiento que has adquirido. Elegiste a tu familia, el amor y al hijo. Regresa a tu tribu ya eres digno de todo un rey, de todo un guerrero, de todo un jefe, de todo un hijo, de todo un padre, de todo un hermano, de todo un esposo, de todo un gran ser humano.

Almas gemelas

Cerca del Río Yang-Tse-Kiang, se erigía el gran Imperio Chino; de gran riqueza y gran extensión de tierras fértiles y plantíos con gran variedad de flores.

El emperador Shu-Fang observaba a su hija la princesa Li-Wei a lo lejos recogiendo algunas magnolias aún frescas que habían caído. Él pensaba: "mi amada hija está muy sola sin su madre… Yo soy muy viejo y pronto moriré, y ella aún no se ha desposado".

Li-Wei al ver a su padre corrió hacia él, diciéndole muy sonriente:

—Mira padre aún son muy hermosas estas magnolias. Las pondré en un florero.

Ella había nacido como heredera de todo un imperio y una gran herencia de riqueza. Al cumplir dieciocho años de edad llegaron príncipes de lugares lejanos para casarse con

ella. Pero, siempre los rechazó. Pensaba: ¿cómo es que querían casarse con alguien que nunca antes habían conocido?

También muchos guerreros valientes mandaban peticiones al emperador para conocer a su bella hija, siempre con intenciones muy ambiciosas de querer sólo su herencia.

Una mañana de invierno Li-Wei, vestida con ropa de campesina, le dice a su padre:

—Permite que dos hombres de confianza vengan conmigo. Recorreré pueblos hasta encontrar el hombre que será mi esposo y digno de ser emperador.

Su padre le responde:

—Amada hija ve en busca del amor.

Con lágrimas en los ojos se despidieron.

El invierno era muy frío, Li-Wei iba a caballo con los hombres. Se cubrían con unas mantas forradas de piel de animal. Cabalgaron durante

varios días hasta que llegaron a un pueblo. Al pasar entre la gente, Li-Wei se dio cuenta que nadie la veía. Ningún joven dirigía su mirada hacia ella. Su cabello sin peinar le caía sobre el rostro, no se asemejaba a princesa alguna.

Li-Wei dice a los hombres:

—Vamos a pasar la noche en el campo y mañana volveremos.

Al amanecer, Li-Wei se lavó el rostro con un poco de agua tibia que uno de los hombres había calentado al fuego. Se arregló el cabello. Sacó de entre sus pertenencias uno de sus hermosos trajes de princesa y se vistió. Les dijo a los hombres:

—Regresemos al mismo pueblo.

Li-Wei ahora pasó caminando, y todas las miradas se dirigieron hacia ella. Las mujeres veían su vestidura de una bellísima seda; los hombres veían su hermoso rostro blanco como la nieve y unos labios tan rojos como una amapola. Todos la miraban con admiración.

Ella muy triste y decepcionada le dijo a los hombres:

—Vámonos de este pueblo para no volver jamás.

Ya en el campo volvió a ponerse las ropas humildes de campesina. Li-Wei y los hombres emprendieron su camino. Ella pensaba: "solo han visto a la mujer transformada en riqueza, pero no mi corazón", y salió una lágrima helada de sus ojos.

Así pasaron más días, y en todos los lugares por los que pasaba hacía lo mismo, y cada día su corazón quedaba más destrozado. Pensaba que jamás encontraría a un hombre para esposo.

Una noche de gran tormenta de nieve, Li-Wei y los dos hombres no soportaban el clima glacial que les calaba los huesos, y los pobres caballos no podían andar por lo espeso de la nieve. Uno de los hombres le dice:

—Princesa ¡mira ahí, una luz!, parece una choza.

Se acercaron y tocaron la puerta. Un anciano de

aspecto agradable abrió la puerta y les dice muy sorprendido:

—¿Quiénes son los que desafían al invierno en un lugar tan remoto cerca de las montañas?

Sin esperar respuesta los hizo pasar, adentro era muy acogedor. El calor de la leña brindaba bienestar a los recién llegados.

El anciano les dice:

—¿Qué hacen en la obscuridad de la noche, y a merced del peligro?

Li-Wei le dice:

—Mis hermanos y yo hemos escapados de la tiranía de nuestro emperador Tai-Yang, quien tiene a nuestro pueblo en la miseria y muriendo de hambre. Yo soy Li-Hua, la princesa.

Ella quería ocultar su verdadera identidad. No quería que la reconocieran como la hija del emperador Shu-Fang.

El anciano les dice:

—Pueden quedarse hasta que pase la tormenta de nieve. Mi nombre es Lao-Tse y aquel que esta allá es mi nieto Kueng-Kun. —Les entregó unas mantas forradas y les dijo: descansen, busquen un lugar cómodo.

A la mañana siguiente, muy temprano, Li-Wei se levanta. Ya los hombres habían ido a ver a los caballos. La joven se acerca a la puerta y mira a al joven sentado haciendo algo con sus manos. Camina hacia él para saber qué es.

Kueng-Kun dibujaba unas flores bellísimas en unos alhajeros de madera que el mismo elaboraba, Li-wei se le acerca y le dice:

—¡Qué bello es lo que tú haces joven Kueng!

Él responde:

—Gracias, lo que se hace con el alma siempre es bello.

De repente se escucha la voz del anciano Lao-

Tse que les dice:

—Vengan a tomar el desayuno.

Li-Wei y sus hermanos agradecen por tan gran generosidad. El anciano les había preparado té de frutos silvestres. Al terminar el desayuno el joven Kueng-Kun se levanta y les dice:

—Yo continuaré mi trabajo. —Y salió; los dos acompañantes de Li-Wei también salieron.

La joven y el anciano permanecieron en la pequeña mesa rústica, Li-Wei le pregunta al anciano:

—¿Por qué el joven Kueng está en un lugar tan apartado del pueblo y de la gente?

El anciano le contesta:

—Te contaré la historia del joven Kueng-Kun... Él no es mi nieto. Una noche de invierno hace veinte años escuché un ruido afuera. Salí a ver qué era. Solo alcancé a ver dos siluetas que corrieron y después se escuchó el galopar de

unos caballos. Salí y escuché un llanto. Me acerqué y vi a un niño envuelto con unas pobres mantas. Lo levanté de entre la maleza cubierta de nieve, lo llevé inmediatamente a mi choza para darle calor a su pequeño cuerpo...

Li-Wei lo interrumpe y exclama:

—¿Sus padres lo abandonaron? ¿Cómo alguien puede hacerle algo así a un hijo? ¡Debieron ser muy inhumanos!

El anciano le contesta:

—Bella joven Li-Hua, nunca se emite un juicio sin el conocimiento de la razón. Debemos saber que en todo acto de maldad ciertas veces prevalece una luz de esperanza o fe —y continúa diciéndole— seguramente cuando dejaron al niño, ellos sabían que alguien lo cuidaría y protegería. En caso contrario lo hubieran llevado a las montañas para que lo devoraran los lobos o que muriera de frío.

La joven contesta:

—Tiene razón gran Lao-Tse, pero, aun así, es muy triste.

El anciano le dice:

—Déjame terminar la historia del pequeño Kueng. Al pasar el tiempo noté que él era ciego, que sus ojos no tenían vida.

La joven exclama:

—¡Cómo es posible! Si él camina como cualquiera de nosotros.

El anciano le dice:

—Bella Li-Hua, el aprendió a caminar y a conocer a través de su corta vida. Por esa razón él permanece aquí, yo solo contesté tu pregunta, —y el anciano se retira. La joven se quedó pensativa por largo tiempo.

Al anochecer después de tomar la merienda, Li-Wei notó que el joven no estaba, se puso una manta para cubrirse del frío. El anciano y los

dos hombres platicaban muy felices.

Li-Wei salió y caminó un poco. ¡Ahí lo vio! Estaba sentado con la cabeza hacia el cielo, se dirige hacia él y le dice:

—¿Puedo sentarme junto a ti?

Kueng le contesta sin voltearse a verla, la joven le dice:

—Kueng, ¿qué es lo que haces aquí en la noche y solo?

El joven le contesta:

—Sintiendo las estrellas y no estoy solo, están conmigo las sensaciones y sonidos.

Li-Wei le dice:

—No te entiendo joven Kueng, —a lo que él responde:

—Cierra los ojos, no los abras... Ahora, imagina una luciérnaga y tómala en tus manos, dirígela al

infinito, obsérvala en tu mente... mírala fijamente y verás el cambio.

La joven exclama:

—¡Grandioso! ¡Puedo ver una luz brillante como una estrella!

Kueng le dice:

—Son las estrellas que veo yo, — y agregó— es aprender a mirar sin los ojos.

Li-Wei abre los ojos y le dice:

—Ahora entiendo por qué estás aquí.

Los dos jóvenes platicaron largo tiempo y después se dirigieron a la choza, ya la nieve caía con más fuerza. Al día siguiente había aminorado la nieve y un rayo de luz muy delgado atravesaba el interior de la choza, habían terminado el desayuno y el joven Kueng le dice a Li-Wei:

—Ven, quiero enseñarte algo, vamos.

Ella feliz se fue siguiéndolo. Se internaron entre los árboles y la maleza, a punto de derretirse el hielo, llegaron donde estaba un arroyuelo. Kueng le dice a la joven:

—Quiero que camines hasta el otro lado.

Li-Wei mira el tronco que llegaba hasta la otra orilla, el joven Kueng le dice:

—Te pondré esta cinta amarrada en los ojos.

Li-wei le contesta:

—Pero, ¿cómo lo haré sin ver? —A lo que el joven le responde:

—¡Lo harás!

Le amarra la cinta a los ojos y le dice:

—Ahora piensa en lo que más amas. Piensa, piensa, imagínalo que está del otro lado y que te llama.

La joven pensó en su amado padre y lo imaginó

del otro lado esperándola. Kueng le dice:

—Ahora camina sin dejar de mirar lo que estas imaginando.

Li-Wei empezó a caminar viendo la figura de su padre del otro lado. Iba avanzando poco a poco, hasta lograr llegar al otro lado. Gritó de júbilo, se quitó la venda, estaba feliz.

—¡Lo logré! —dijo.

El joven caminó rápido sobre el tronco, no se le dificultó llegar hasta ella y le dice a la joven Li-Wei:

—Lo que más se ama se mira con el corazón. Esta es la lección.

La joven quedó muy cautivada. Caminaron un rato más disfrutando los delgados rayos de sol. Li-Wei le pregunta:

— ¿Joven Kueng cómo es posible que caminaras sobre el tronco y aún más aquí mismo en este paseo?

El joven le contesta:

—Desde niño lo hago y en mi mente esta trazado todo el bosque y sus alrededores.

Li-Wei se quedó muy pensativa.

Habían pasado cuatro días, la tormenta había cedido, había llegado el día de partir. Li-Wei sentía un dolor agudo en su corazón, algo jamás experimentado.

Los hombres le dicen:

—Princesa usted nos dice a qué hora partimos. Ya están listos los caballos.

A Li-Wei se le hizo un nudo en la garganta, con trabajo contestó:

—Sé que debemos partir, pero, algo me dicta mi corazón. Es necesario saber qué es.

El anciano Lao-Tse le pregunta:

—¿Bella joven, es que ya partirás?

Li-Wei le contesta: tengo que despedirme del joven Kueng.

El anciano le responde:

—Está afuera, como siempre tallando y decorando las cajas.

Li-Wei sale corriendo y lo mira por un instante. Le dice: joven Kueng hoy me voy...

Las lágrimas ahogan su voz y no pudo decir más. El joven se levanta y da unos pasos hacia ella, y le dice:

—¿Por qué lloras joven Li-Hua si sólo es una despedida? Tú te vas y todo seguirá igual...

La joven Li-Wei le grita:

—¡No puedo irme sin ti! ¡Mi corazón llora por ti!

El joven Kueng le dice:

—¡Yo soy un pobre ciego!

Li-Wei le contesta: ¡mi corazón te eligió! El joven Kueng le pregunta:

—¿Cómo es que me amas?

La joven Li-Wei le pregunta:

—¿Quiero saber si tú me amas también?

El joven Kueng la abraza delicadamente y en ese instante Li-Wei sintió una corriente muy fuerte y la más hermosa sensación que recorrió todo su ser, se manifestaba el más puro amor. Los jóvenes sellaron su amor con un beso cálido y limpio como sus almas.

Li-Wei le dice:

—Es necesario que vengas conmigo a mi pueblo, quiero que conozcas a alguien.

El joven contesta: yo te amo y voy contigo.

Habían recorrido varios días hasta llegar a las afueras del gran imperio. El anciano Lao-Tse le dice a la joven:

—Bella Li-Hua, ¿qué hacemos en este lugar y por qué nos diriges aquí?

La joven no contestó ya que una multitud corría hacia ellos. El anciano y el joven se sorprendieron al ver todo ese pueblo lleno de júbilo por su presencia. Llegaron exactamente a la entrada del majestuoso imperio y vieron que el emperador Shu-Fang estaba sonriente recibiéndolos. El anciano y el joven no podían creer todo esto.

La joven Li-Wei baja de su caballo y corre a abrazar a su padre y le dice con mucho ánimo:

—Padre el amor está en mi vida.

El emperador la abraza y le dice: hija mía si tú eres feliz yo soy feliz.

Li-Wei se dirige al joven Kueng que estaba más que sorprendido y le dice:

—Amado mío, este es mi padre, este es mi palacio y yo soy la princesa Li-Wei, ¿aún me amas?

El joven Kueng le contesta:

—Bella amada mía, tú me amaste pobre en un lugar remoto y aún ciego... ¿cómo no amarte?... siempre busqué el amor de mi vida, yo también soy el Príncipe Sulaymaan del Imperio Hoang-Ho de la Dinastía Xia-Shang y no soy ciego... siempre miré tu bello rostro y esos tus ojos llenos de pureza.

Los jóvenes se abrazaron sellando su amor puro, genuino, sin conceptos materiales ni de jerarquías, simplemente como dos almas unidas por la vida y el amor.

La loca del balcón

Margaret es una joven de diecisiete años de edad muy bella. Su piel blanca hacía relucir sus grandes ojos azules que coordinaban perfectamente con unos labios pequeños.

Estaba parada en su balcón muy temprano como cada día después del desayuno, le gustaba contemplar el paisaje de árboles en donde siempre las aves revoloteaban. Muy lejos hacia el horizonte se distinguían algunas montañas y un viento fresco siempre corría. Acariciaba con sus manos las rosas blancas que adornaban el barandal. De pronto una voz la sacó de su contemplación era su madre Carlota que le decía:

—Repasa tus lecciones, recuerda que hoy es miércoles y viene tu tía Gertrudis.

La joven le contestó:

—Sí, madre lo haré.

Margaret cierra el balcón. Sale de su habitación, se dirige a un pequeño salón y toma unos libros del estante. Se sienta en una mesita de madera fina. Por un rato lee un libro, después toma un papel y pluma, escribe unas frases, permanece ahí por dos horas más.

Eran las tres de la tarde, se escucha el toquido singular en la puerta principal. La servidumbre abre, hace pasar a la señorita Gertrudis, una mujer solterona de cuarenta años de edad, alta y de talle delgado. Su pelo es casi cano. Saluda y Carlota le dice:

—Buenos días hermana.

Se dirige al salón donde se encuentra Margaret donde le da clases de lectura y escritura desde los cinco años; y los viernes le enseña modales, cómo caminar, sentarse, hablar.

Después de dos horas a Carlota le gusta charlar con su hermana hasta las cinco, la hora del té.

Era domingo, como siempre, Margaret se acomodaba el sombrero. Tenía que ir a misa con

su madre, se miraba en el espejo y pensaba: "este vestido es igual a los demás, de color gris o café". Su madre le compraba su atuendo y siempre le decía:

—Una señorita siempre debe vestir decente.

Escuchó el llamado de su madre y se dirigió a ella. Ya la esperaba en el carruaje; la finca estaba a las orillas del poblado a unas dos millas. Su padre Don Felipe al casarse con Carlota había decidido comprar la finca para vivir lejos de la gente del pueblo.

Don Felipe albergaba un espíritu de elegancia y despotismo contra los demás, principalmente a los de condición humilde. A su esposa Carlota nunca le permitía ir al pueblo a comprar víveres; la servidumbre se encargaba de eso; Carlota y Margaret solo los domingos iban a misa.

Cuando termina el cura y da la bendición, todos salen de la iglesia. Margaret camina lento al lado de su madre. Mira a algunos jóvenes riendo con sus hermanas y a algunos adultos charlar. A ella le gusta mirar esos vestidos tan bellos de color

blanco o rosa muy claro que visten las jovencitas. Ella en cambio se mira su vestido gris y ese sombrero que le oculta casi el rostro. ¡Parece de cuarenta años! Ningún joven la volteaba a ver nunca. Su madre le dice:

—¡Apúrate!, vámonos inmediatamente de aquí.

Suben al carruaje. Ya en marcha Margaret mira, por el filo de la ventanilla al pasar por la plaza, a algunos niños corriendo, a algunos adultos dándole de comer migajas a las palomas…

Más adelante está el teatro ambulante donde mucha gente ríe con los actores cómicos y uno que otro mago. Margaret venía viendo esto por muchos años, solo cambiaban las personas.

Al llegar a casa vieron a Don Felipe. Había llegado de la provincia de Santa Clara, de visitar a su prima Madame Antonia. El asunto que lo llevó ahí era de crucial importancia para él. Necesitaba casar a Margaret, pero no con cualquier joven pobre de baja nobleza, pensaba él.

Su prima tenía un hijo regordete y con poca elegancia. Pero eso a él no le importaba; el dinero que su prima heredaría a su hijo pasaría al desposarse.

Margaret y su madre saludaron a Don Felipe. Todos se dirigieron al salón principal, les platicó de su estadía en la casa de su prima. Doña Carlota estaba inquieta por saber todo con detalle. Margaret les pidió permiso para retirarse a su alcoba.

Abrió el ventanal. Todavía era un día soleado, se podía sentir el aire fresco y oler las flores de violetas que crecían muy cerca de la ventana.

Ahí se quedó por mucho tiempo hasta la hora de la merienda. Eran las ocho de la noche cuando estaban en el comedor disfrutando de algo ligero para el paladar. Margaret comía muy lento desde niña. Eso no les extrañaba a sus padres, para ellos eso era normal en una jovencita educada y con finos modales.

A la mañana siguiente, muy temprano, Margaret al pasar muy cerca de la alcoba de sus padres

escuchó a Don Felipe decirle a su madre:

—Tenemos que desposar a Margaret, pronto será mayor de edad.

A ellos les preocupaba que no se casara antes de los diecinueve, con algún joven rico, después de los veintiuno se consideraba una mujer quedada o la casaban con algún viejo viudo o solterón.

Don Felipe siempre había cuidado a su hija de rufianes vulgares que no se le acercaran. Él tenía decidido su futuro.

Después del desayuno, Margaret se dirige a su alcoba. Abre las ventanas, respira muy hondo, fija su mirada al cielo. Lo nota diferente con un brillo especial, más azul. Trata de adivinar qué formas tienen las nubes… cuando de pronto escucha un sonido raro. Parecen los cascos de unos caballos, voltea rápidamente hacia abajo y mira que va pasando una hilera de jinetes a caballo de la Armada Nacional. Eran bastantes, al frente los dirigía el capitán.

Margaret se quedó mirando fijamente la

caravana. Al final iba un joven rubio muy atractivo. Su caballo era blanco. Él no la voltea a ver, no se percata de su presencia.

Margaret sintió un vuelco en el corazón, se llevó las manos al pecho. No sabía qué le sucedía. Inmediatamente entra y cierra la ventana; siente un mareo y se recuesta en su cama hasta calmarse, pero, en su mente seguía el perfil perfecto de ese joven tan apuesto.

Todo ese lunes se pasó leyendo y escribiendo a ratos, se encontraba algo inquieta por la imagen de aquel joven que revoloteaba en sus pensamientos.

Al otro día se apresuró a desayunar. A sus padres se les hizo raro, ella siempre comía muy lento, pero lo tomaron con naturalidad, pensaron que era hambre. En realidad, Margaret quería regresar pronto a su alcoba para abrir la ventana. Se levantó rápido y les dijo:

—Padres me retiro.

Muy presurosa se asoma y escucha algunos

pajarillos cantar, veía las flores moverse por el viento. Al poco rato escucha el ruido de los cascos de los caballos. Su corazón se acelera, siente que le va estallar, su respiración se agita. Ve pasar al regimiento. Su mirada busca al final ¡y ahí lo mira!, en su caballo blanco.

La postura del joven era perfecta, nuevamente, pasa sin voltear a verla, Margaret se queda mirando hasta que se pierden en la distancia. Cierra su ventana, pero, esta vez con una sonrisa; ya más tranquila. Y así al día siguiente lo vuelve a mirar…

Era miércoles, la tía Gertrudis estaba por llegar. Margaret la espera en el saloncito con un libro. Entra su tía sin mirarla y le dice:

—Empecemos la lección.

Margaret le contesta:

—Sí, tía.

Gertrudis la voltea a ver inmediatamente, sabe perfectamente que su sobrina nunca había

hablado con ese timbre de voz, y le dice:

—Margaret, ¿estás bien?

Ella le contesta:

—Sí, tía.

Pero, Gertrudis nota algo más en ella, ese brillo jamás visto en sus ojos tan hermosos pero tristes. Gertrudis se quedó observándola, después de unos minutos empezó la lección; y así hasta por dos horas. Margaret hace un ademán de cortesía y sale del saloncito, su tía se dirige a tomar el té con su hermana, pero no hace comentario alguno.

A la mañana siguiente después del desayuno, Margaret ya había cortado unas flores de la enredadera que crecían desde el piso hasta su balcón, quería ponerlas en agua fresca, cuando se escuchan los cascos de los caballos. Regresa y se queda mirando a los caballeros, y ahí iba él, pero, esta vez volteó la cabeza y la miró fijamente y siguió de largo. Margaret sintió que todo su cuerpo se paralizaba de la emoción,

corrió a poner las flores en el jarrón. Ese día lo pasó escribiendo poemas de amor.

Cuando llegó la tía Gertrudis el viernes para darle su clase de distinción que consistía en caminar con elegancia y tener una postura erguida y con clase. Margaret de pronto le dice:

—Tía, ¿por qué nunca te casaste?

Gertrudis con los ojos muy abiertos y con asombro le contesta:

—Una señorita no hace esas preguntas, por hoy es todo, hasta el lunes.

Gertrudis sale apresuradamente y le dice a su hermana que no iba a quedarse a tomar el té, que tenía un imprevisto. Se despide y se marcha. Carlota muy extrañada se queda pensando en qué era aquello tan importante que tenía que hacer su hermana; en más de doce años ella nunca había faltado al té.

El domingo ya estaban en misa Margaret y su madre, pero ella no escuchaba al clérigo. Estaba

absorta en sus pensamientos. No podía quitar de su mente la mirada de ese joven tan hermoso.

De camino a casa pensaba que tenía que esperar hasta la mañana siguiente para mirarlo nuevamente.

Don Felipe leía una carta de su prima, un día anterior le había llegado, y les dice:

—Vengan les voy a leer lo que dice: *"Estimados Felipe y Carlota en quince días llegamos Bernard y yo, saludos a Margaret, espero verlos pronto"*.

Margaret sintió un dolor en el pecho; le dice a su padre:

—Me retiro a mi habitación.

Felipe le dice a Carlota muy contento:

—Al fin esposa mía habrá celebración. Recibiremos a Madame Antonia como se merece, con una gran cena de bienvenida.

Carlota ríe plácidamente.

Margaret en su habitación llora amargamente, como no lo hacía desde hace muchos años.

Recuerda que la última vez que lloró tenía cuatro años de edad, al morir su abuelo materno.

Ese día les dijo a sus padres que no saldría a comer ni a merendar, que se sentía indispuesta. Su madre ordenó a la servidumbre que le llevara té y un poco de fruta.

A la mañana siguiente no desayunó muy bien. No apetecía nada, entonces su padre le dijo:

—Margaret tendré que llamar al Dr. Smith, para que te haga una revisión, parece que estás enferma.

Margaret le contesta:

—No padre, yo estoy bien solo que no tengo hambre.

Margaret empezó a comer, aunque no quería

nada, aun así, se apresuró. En su habitación se dirigió al espejo se arregló el peinado y la cara, inmediatamente abrió la ventana, ya casi era la hora en que pasaría la caballería. Estaba muy emocionada.

¡Y sí! Ahí venían como desde hace varios días, siempre igual el capitán al frente.

El joven altivo en su corcel blanco volteó a verla, pero ahora le brindó una sonrisa levantándose el sombrero en señal de saludo. Margaret no podía creer lo que sus ojos miraban, ese joven tan varonil claramente la saludaba. A lo lejos aún veía al regimiento.

Todo ese día se compuso. Ya no sentía esa tristeza del día anterior, incluso en su salón de estudio le dieron ganas de tocar el piano, que por muchos años había estado tapado con una manta de lino, desde que su abuelo había muerto, ya que ella había aprendido unas notas, y una o dos melodías que él le había enseñado. Pasó todo el día tratando de hacer música.

En la merienda su madre la vio mejor. Su padre

les comentó que al día siguiente empezaría a hacer algunos arreglos y compras para los invitados. Margaret no hizo mucho caso de sus palabras, en realidad estaba deleitándose con la sonrisa hermosa del joven militar.

Para el miércoles cuando llego la tía Gertrudis, saluda a Margaret y le dice:

—Quiero hablar contigo. Todos estos días he pensado en tu pregunta, y quiero saber ¿a qué viene tu duda?

Margaret le contesta:

—Tía Gertrudis ¿tú algún día te enamoraste? Yo quiero saber ¿qué se siente…?

Gertrudis la mira fijamente a los ojos y le contesta:

—¡No Margaret! Nunca me enamoré, me pasé la vida encerrada en un colegio de monjas hasta los veinte y uno. Después de que murió mi madre me dediqué a cuidar a mi padre. Mi hermana Carlota era aún pequeña y también la cuidé hasta

que se casó con tu padre. Pasó el tiempo y me hice vieja. Al morir mi padre quedé sola en esa casona.

En el rostro de Gertrudis se dibujó una tristeza profunda En el fondo de su alma sentía un gran amor por su sobrina, tal vez porque ella nunca había tenido un hijo.

Margaret muy conmovida le dice:

—Nunca pensé en ti, en tu vida tía, perdóname, pero como en casa nadie habla de estas cosas, mis padres no me han enseñado lo qué es el amor, nunca me han dejado tener amigas ni amigos…

Gertrudis la interrumpe y le dice:

—Sí yo lo sé; eres hija única de mi hermana, y tus padres piensan que es lo correcto, quieren lo mejor para ti.

Pero, tía —le dice Margaret— nunca me han preguntado ¿qué pienso yo?, ¿que siento yo?

Gertrudis no sabe que contestar, se queda callada por un rato y le dice:

—Pronto estará todo bien, te casarás...

Margaret alza la voz y dice:

—¡No! ¿Con quién? ¿Con mi primo? Yo no siento nada por él —Margaret empieza a llorar y no puede hablar más.

Su tía por primera vez en mucho tiempo la abraza y siente el cuerpo frágil de su sobrina temblar y le dice quedamente:

—Tranquilízate te traeré un té.

Gertrudis sale y se dirige a su hermana:

—Necesito una taza de té para Margaret.

Carlota le pregunta: ¿qué le pasa?

Ella le contesta:

—Nada, solo quiere beber un poco.

Más tarde Gertrudis se despide y le dice a Margaret:

—El viernes nos vemos para seguir hablando; no le digas nada a tus padres de esta plática.

Ese domingo como siempre al terminar la misa suben al carruaje, Margaret parece enajenada. Ahora no mira por la ventanilla ha dejado de interesarle.

Al llegar a la finca su madre le dice:

—Descansa un rato, tu padre llegará por la tarde.

Margaret se dirige a la salita de sus clases y se sienta al piano, empieza a tocar la melodía que sabía desde niña. Ahí permanece hasta la hora de la merienda.

Su padre le dice:

—Mi prima llega el sábado, ya hablé con la servidumbre, ellos se encargarán de que todo salga bien en esta cena, invitaremos a la tía Gertrudis, ya que ella es digna de compartir

nuestra cena.

A Margaret esas palabras le sonaban tan lejanas que no alcanzaba a entender, así que no dijo nada. Su madre por su parte le contesta a su esposo:

—Excelente, será una gran bienvenida. —Todos se retiran a sus habitaciones al terminar la merienda.

Margaret se recuesta en su cama, por primera vez la siente confortable, un poco tibia, ya que por mucho tiempo el frío traspasaba sus cobijas.

Al despertar, se levantó rápido. Se dirigió a la ventana, todavía en bata, aún no salía el sol y las flores aún conservaban el rocío de la mañana. El viento jugaba con su cabellera rubia que le llegaba bajo los hombros y formaba leves ondulados.

Tiene prisa por llegar a su habitación, ya casi logra escuchar a los caballos y se dirige apresurada a abrir la ventana. Dirige la mirada y ahí vienen los hombres a caballo.

En su rostro se dibuja una sonrisa, se van acercando y el joven aquel con un ademán se lleva la mano a la boca y le manda un beso en el aire y sigue de largo.

Margaret quisiera dar un grito, se pone la mano en la boca para silenciar aquella voz a punto de estallar. Para Margaret ese día era especial, se la pasó todo el día en su habitación, peinándose y acariciando su cabello sedoso... mirándose al espejo.

Después de la merienda, se despide de sus padres ellos siguieron con su plática.

Margaret abre su ventana por la noche, algo que jamás había hecho, se lo tenían prohibido sus padres desde niña. Pero en esa ocasión no pensaba en eso. Ella quería admirar las estrellas, hacía tanto tiempo que no las veía. Estaban ahí, brillaban a la par con la luna.

Margaret se quedó viendo el cielo por mucho rato, hasta que decidió dormirse. Al día siguiente, se levantó muy temprano, buscó el mejor vestido y se peinó minuciosamente. Sin

hacer ruido, sale de su habitación y se dirige a la puerta principal. La abre con cuidado y sale para darle vuelta a la casa hasta donde estaba su habitación. Se queda ahí parada, para esperar ver pasar al joven aquel. Mientras tanto corta algunas margaritas, para darle un poco de vida al color gris de su vestido.

No se pone a pensar en que su madre la buscará cuando ella no se presente al comedor a desayunar. Pasa más de una hora, cuando ahí vienen los caballos con esos hombres. Van pasando y mira al joven. Ella se dirige a él para darle las flores. Él las toma y le brinda una sonrisa, le dice:

—Gracias, bella dama.

Margaret escucha por primera vez la voz del joven tan varonil, que hace eco en sus oídos hasta retumbar en su cerebro. Él sigue su camino, ella se queda viéndolo hasta que se pierde en la distancia.

Entra a su casa con gran cuidado, cuando su madre toda alterada le dice:

—¿Margaret dónde has estado? Tengo mucho tiempo buscándote. —Margaret le contesta:

—Sólo quise dar una corta caminata.

Su madre le dice:

—¡No lo vuelvas a hacer o tu padre lo sabrá!

El miércoles cuando queda con la tía Gertrudis a solas, le dice:

—Tía quisiera decirte algo… He conocido a un joven muy apuesto, muy gentil. Todas las mañanas lo veo al pasar, desde mi ventana.

—¿Qué estás diciendo Margaret? —con un grito le contesta Gertrudis— ¿Sabes lo que haría tu padre si se entera?

—Tía… —le dice Margaret— yo creo que es amor, porque cuando lo veo tiemblo. Siento un dolor en el corazón. Pero luego se me quita y siento bonito.

Gertrudis no la deja continuar:

—¡Ya no digas nada! —No puede seguir escuchando y sale del salón.

Carlota la mira extrañada y le dice:

—¿Qué pasa hermana? ¿Te sientes mal? Estás pálida.

Gertrudis le responde:

— Sí, me duele un poco la cabeza. Me retiro; el viernes nos vemos.

Margaret ese día al quedarse sola, tomó un papel y se puso a escribir un poema hasta la hora de la merienda.

El jueves por la mañana ya había desayunado y esperaba en su balcón. ¡Ahí venía! por quien suspiraba. Ella le manda un saludo moviendo la mano. Él le regresa una sonrisa encantadora. Margaret estaba muy feliz, sentía una dicha dentro de su corazón.

Al llegar Gertrudis a las clases de Margaret la saluda. Nota en su sobrina un semblante

sonrosado. Con una mirada especial, le dice:

—¡Vamos a iniciar la lección!, quiere disimular, no quiere preguntar.

Margaret le dice:

—Tía quiero decirte que me siento feliz, ahora estoy segura, ¡estoy enamorada!

Gertrudis se queda pasmada. Trata de responder, pero su lengua se traba, traga aire y dice:

—¡Margaret eso es insólito! ¿Qué no sabes que está arreglada tu boda con tu primo?, y vienen a hacer los preparativos ¡Tú te desposarás en un mes!

Margaret le contesta:

—Mis padres no me han dicho nada, ni siquiera conozco bien a mi primo, tengo muy pocos recuerdos de él…

Se refleja una infinita tristeza, pero a la vez, una serenidad en sus ojos.

Gertrudis le dice:

—Olvídate de ese joven, y solo piensa en que se aproxima tu boda.

Más tarde, Gertrudis termina de tomar el té y se despide de su hermana. Pero esta vez muy preocupada; en todo el camino piensa en su sobrina, en su romance y en la boda forzada.

El sábado muy temprano, Margaret escucha mucho ruido afuera de su habitación. Se levanta, se arregla, y sale a ver que es tanto bullicio. Mira a algunas personas desconocidas adornando la casa, y trayendo algunas viandas para la cena.

Después del desayuno, su padre le dice:

—Margaret a las dos de la tarde llega tu tía Antonia y tu primo Bernard, tendrás que estar lista, tu madre te ha comprado un vestido nuevo. Está en tu habitación junto con unas zapatillas.

Margaret en su habitación no regresa a ver el paquete envuelto en papel blanco. Abre la ventana y observa en la lejanía, aquellas

montañas tan majestuosas adornadas de un blanco igual que las nubes del cielo. Ahí permanece por mucho rato.

Eran las doce del mediodía cuando escuchó a su madre que tocaba su puerta, le decía:

—Margaret empieza a arreglarte.

Ella pensó que su madre desde que era niña no entraba a su habitación, ni si quiera para hablarle, siempre lo hacía desde afuera.

La servidumbre aseaba su habitación y era la única que entraba. Margaret abre el paquete y saca un vestido blanco hermoso, pero muy discreto. Se lo pone, se mira en el espejo. ¡Se veía hermosa! Se acomodó las zapatillas, y dio algunas vueltas como cuando era niña. En su mente estaba el rostro de aquel joven que la había enamorado con esa sonrisa y la mirada más tierna que la hubieran mirado. Cepilló su cabello.

Margaret escucha la voz de su tía Gertrudis, sale de su habitación para saludarla y le dice:

—¿Cómo me veo?

Gertrudis le contesta:

—Muy hermosa, siempre lo has sido, pero con ese tono lo eres más.

De repente se escucha que llegaba un carruaje, con unos corceles muy finos. Sus padres salen a recibir a la tía Antonia y a su hijo.

Madame Antonia era muy vieja, un poco obesa y tosca, Margaret y Gertrudis hacen un ademán de saludo.

Bernard le dirige una mirada fría a Margaret y extiende la mano para saludarla. Todos pasan al salón principal, charlan por un rato. Margaret no pronuncia palabra alguna, su primo la mira de vez en cuando. Sus padres están muy atentos a la plática de la tía. Después de la comida deciden dar un pequeño paseo. Para Margaret era raro, ya que a ella siempre le habían enseñado que no debía pasear y menos sola. Sus padres lo hacían para complacer a la tía, ya que ella quería conocer el lugar. Ya casi estaban por dar los

últimos rayos de sol, la tía Gertrudis se despide con la promesa de volver al otro, se dirige a Margaret y le dice:

—Descansa querida, mañana tenemos que hablar largamente.

En su habitación Margaret no puede evitar escuchar una y otra vez las palabras de su tía.

El domingo por la mañana todos van a misa, hasta su padre que nunca iba, Margaret piensa que es para quedar bien con la tía.

Al terminar la misa Antonia les dice:

—Ahora quiero conocer el lugar.

Margaret muy sorprendida escucha a su padre decir que sí. Caminaron hasta la plaza que tantas veces había visto desde su carruaje. La tía no dejaba de hablar y sus padres hablaban simuladamente.

Al volver a casa, Margaret les dice a sus padres:

—Estoy muy cansada, quiero retirarme a descansar.

Don Felipe le dice:

—Sí, pero regresa antes de la merienda.

Por la tarde, Margaret escucha a sus padres hablar con Gertrudis, que ya tenía rato de haber llegado, saluda a todos.

Su padre le dice:

—Hoy será el anuncio de tu boda con tu primo Bernard, quiero que estés lista para las ocho de la noche.

Margaret escuchó esas palabras como un eco que se va perdiendo. No contestó, en realidad no sentía nada. Gertrudis la observó, y eso la preocupó más que si hubiera pronunciado palabra alguna.

Eran las siete y media de la noche de aquel domingo. La finca estaba llena de gente, de familias acomodadas, Don Felipe estaba feliz, él

quería hacer quedar bien su postura en sociedad.

Margaret aún no salía de su habitación, se había puesto ese vestido blanco para la ocasión. Estaba sentada viendo por su ventana algunas estrellas, cuando escucha la voz de su madre:

—¡Margaret preséntate en el salón!

Margaret sale como una sonámbula pálida, sin expresión alguna, se dirige hacia sus padres, todos los invitados la miran esperando ansiosos escuchar de viva voz de Don Felipe anunciar la boda de su hija con su sobrino Bernard.

Su tía y su primo se dirigen hacia ella, los invitados aplauden por la pareja. Don Felipe pronuncia su discurso, diciendo:

—Mi bella hija Margaret y mi sobrino Bernard, contraerán nupcias en una semana, están todos cordialmente invitados a esta ceremonia.

Vinieron los aplausos y la música, era mucho el bullicio. Margaret permanecía callada y una ligera mueca se dibujó en su rostro.

Ya se habían retirado los invitados. Margaret le dice a su padre que quiere descansar y se retira. En realidad, quería estar en su habitación sola. Abre su ventana y respira el aire fresco de la noche y mira esas estrellas tan brillantes que invitan a vivir. Pasó mucho tiempo contemplando el cielo infinito.

A la mañana siguiente llega Gertrudis, pero Margaret no está en sus clases. Se dirige a su habitación a buscarla, toca disimuladamente, pero Margaret no abre... No contesta; sigue insistiendo, pero nada.

Carlota al escuchar los toquidos pregunta:

—¿Qué pasa Gertrudis?

—Margaret no abre, no contesta.

Carlota dice:

—No se presentó a desayunar. Su padre y yo pensamos que está cansada por la reunión de anoche.

Carlota tocó con fuerza la puerta, pero nadie contestó del otro lado, a lo que dice:

—¿Qué le pasa a esta niña? —y grita— ¡Margaret abre inmediatamente!

Pero, no obtiene repuesta alguna, entonces dice:

—Traeré la llave.

Poco después abre. Gertrudis y ella se dan cuenta de que Margaret no está en su habitación. Se quedan consternadas, miran la ventana que está abierta de par en par, salen presurosas y muy alteradas. Le dicen a Don Felipe:

—¡Margaret no está en su habitación!

Ordenan a la servidumbre ir a buscarla por toda la casa y nada. Salen a buscarla afuera recorriendo los alrededores de la casa. El caballerango al darse cuenta le dice a Doña Carlota:

—Señora yo vi temprano a la señorita Margaret hablando con el viejo pastor que pasa a diario

por aquí. Se me hizo raro, pero yo me fui a darle de comer a los caballos.

Doña Carlota pregunta:

—¿Cuál pastor? ¡Margaret!, ¿qué tenía que hablar con un desconocido? ¡Y además pastor!

Corren inmediatamente a decirle a Don Felipe:

—¡Margaret no se encuentra por ningún lado! ¡Y habló con un pastor!

Don Felipe exclama:

—¡Cómo es posible! ¡Vayamos a buscarla!

Le dio órdenes a todos los hombres de la finca que formaran grupos para ir en su búsqueda. Habían pasado cinco horas, hasta que por fin un niño campesino les dice:

—¡Sí! Yo vi a una señorita caminando hacía la llanura, iba lejos, vestida de blanco.

Don Felipe está seguro que es su hija.

Prepararon caballos y perros. Se dirigieron hacía las llanuras donde los pastores tenían sus rebaños, preguntando a cada uno de ellos, hasta que dos hombres dicen:

—Vimos a una joven dirigirse a los peñascos en la mañana, pero ya no regresó.

Don Felipe palideció. Sabía que caminar sobre los peñascos era muy peligroso, les dice a sus hombres:

—¡Vamos rápido!

Con todo y perros lograron subir y buscar algún indicio de Margaret, de pronto, grita un hombre:

—¡Aquí! ¡Vengan!

Don Felipe y los hombres corrieron, y lo que vieron los dejó impactados. ¡Era Margaret! Yacía tirada sobre las piedras, toda bañada en sangre, con su vestido blanco. Su rostro sin vida reflejaba paz.

Después del funeral, Don Felipe y Carlota

regresan del cementerio acompañados de Gertrudis, están en la sala y les dice Gertrudis:

—Tengo algo que decirles. Ayer al venir a recoger mis pertenencias en el salón de clases, encontré una carta de Margaret dirigida a ustedes y a mí, se las voy a leer...

"Padres mi vida es muy triste, nunca me amaron ni me enseñaron a amar, ustedes decidieron mi vida, mi niñez, y ahora mi futuro. Ya mi vida no puede ser más desdichada... No quiero vivir sin ser amada, estoy viviendo un sueño hermoso, en el cual me enamoré, y estoy muy segura que también soy amada... No se preocupen por saber quién es mi "amor". "A él no le pueden hacer daño, no es rico, no es de la nobleza, nunca lo conocerán, porque él solo existió en mi imaginación".

"Yo los perdono, traten de perdonarse un día a ustedes mismos".

"Tía Gertrudis: has sido muy egoísta contigo misma, negándote al amor, a la vida, a la felicidad... aún te queda tiempo para iniciar

una nueva vida, date la oportunidad de vivir de verdad".

"Son mi familia, siempre los amé, el amor no se enseña ni se aprende... se siente"

Gertrudis agregó:

—El caporal me comentó que Margaret tenia días que todas las mañanas abría las ventanas de su balcón para ver pasar al pastor con sus ovejas y que un día bajó para darle de comer flores a la más pequeña...

Angella

La mirada de Helene se perdía al observar a las personas pasar de un lado a otro de la calle. Tenía media hora sentada con su nieta Angella en esa parada del bus. La pequeña se veía cansada, no entendía por qué cada viernes tenían que ir a ese lugar.

Helene le dice:

— Un poco más y nos vamos, cariño.

Hacía cinco años que había recibido una llamada telefónica de una chica:

—Señora, ¿Helene Smith?...

—Sí, yo soy —le contesta ella.

La chica le dice:

—Debo hablar con usted. Es urgente, es respecto a su hijo Edward...

Helene muy sorprendida le contesta:

—¡Por dios!... ¿De mi hijo Edward?

—¡Sí, de él! —y añade— la espero en la parada del bus de la calle Wilson y la quinta avenida a las cinco de la tarde—. E inmediatamente colgó.

Helene se quedó helada. Su hijo, tenía un año que había fallecido en la guerra del golfo Pérsico. Una bala había atravesado su corazón.

Helene vio la hora. Eran las tres de la tarde. Apenas tenía tiempo para arreglarse un poco y dirigirse a la parada del bus como le había indicado aquella joven.

Cuando Helene llegó no había nadie. Habían pasado unos minutos cuando de pronto aparece una chica rubia y muy delgada, de unos veinte o veintiún años de edad. Traía en sus brazos un bebé. Sorpresivamente, se lo entrega y le dice:

—¡Tómela es su nieta! ¡Es hija de Edward!

Le entrega un pequeño maletín y se marcha

corriendo sin dejar que Helene pudiera decir palabra alguna. Se quedó paralizada, con él bebe en brazos. Esperó por mucho tiempo creyendo que la mamá volvería por él. Eran las ocho de la noche cuando el bebé empezó a llorar. Helene revisó el maletín, traía un biberón y algunos pañales. Al ver que la calle estaba solitaria, tomó el bus de regreso a casa.

Helene pasó la noche sin dormir, pensando en esa bebé que estaba a su lado. Sin salir de su asombro de la tarde anterior, su mente era un caos. No entendía por qué su hijo nunca le habló respecto a esa joven y más aún de su hija.

Sentía una profunda tristeza porque su único hijo no le había tenido confianza para decirle algo tan importante de su vida.

Al día siguiente se dirigió a la parada del bus. Nunca llegó aquella joven... y así lo hizo por una semana más, hasta que se convenció de que en verdad se la había dejado.

La voz tierna y dulce de Angella la sacó de sus recuerdos:

—Abuela, tengo frío.

Helene tomó a su nieta de la mano para tomar el bus. Hacía ya seis meses que venía haciendo lo mismo desde que su doctor le había diagnosticado un problema de corazón. Le angustiaba saber qué pasaría con Angella si ella cayera en cama por su enfermedad y pensaba que tendría que localizar a la madre de Angella.

Su nieta pronto cumpliría cinco años de edad. Tendría que ir al colegio y eso preocupaba a Helene. No tenía ningún documento que certificara el nacimiento de Angella.

Al día siguiente contactó a Servicios Sociales para una cita, que quedó para esa misma tarde. Helene y su nieta entraron a la oficina. La trabajadora social muy amable, le hizo llenar un formulario a Helene, pero, en realidad, no había mucho que decir de su nieta. Solo datos de ella y de su hijo.

Entonces, tuvo que decir la verdad de cómo había llegado a su vida Angella; sin papeles, sin

nombre, sin nada.

La trabajadora social le dijo muy seria:

—Este es un caso muy especial, casi un delito lo que han hecho las dos, madre y abuela, al no reportar a tiempo el caso.

Helene muy angustiada y a punto de llorar, le dice:

—¡Por favor ayúdeme! ¡Nunca supe qué hacer!, ahora estoy enferma y no sé qué hacer para localizar a la madre de Angella.

Helene dejó todos sus datos personales y de su hijo fallecido.

La trabajadora social le dice:

—Estaremos en contacto con usted. La llamaré en cuanto se inicie la investigación sobre el paradero de la madre de Angella. Será buscada en archivos y hospitales, ¡porque en alguno, nació esta niña!... Por lo pronto prepare los documentos de su hijo, certificados médicos,

análisis...

Al día siguiente Helene entra a la habitación de su hijo. Tenía bastante tiempo que no la había abierto... y le dice a su nieta:

—Ven cariño, ayúdame a buscar papeles de tu padre.

Angella estaba feliz. Nunca había entrado a esa habitación, sentía una emoción muy grande.

Helene abre una caja pequeña que su hijo siempre había guardado desde que estaba en la universidad, pensaba graduarse de médico, pero antes quería hacer su servicio en el ejército de Los Estados Unidos, algo que no logró.

Al buscar entre sus papeles y fotografías vio una en particular, donde tendría unos diecisiete años, rubio con sus ojos grandes muy azules. Regresa a mirar a Angella para ver el parecido que tenía con él. La niña tiene los ojos verdes. Una lágrima rueda por la mejilla de Helene al recordar a su hijo.

Recolectó algunos documentos y de la armada, para llevarlos a las oficinas del servicio social, en cuanto la llamaran.

Pasó un mes, y no recibía ninguna notificación. Entonces ella decide hablarles por teléfono y preguntar si tienen algún informe. La trabajadora social le dice:

—Señora Smith lo sentimos mucho, este caso nos llevará tiempo, debe aguardar hasta entonces.

Pasaron varios meses y Helene se sentía cada vez más cansada. Pronto cumpliría sesenta y cinco años, pero, aparentaba más por su enfermedad.

Un día inesperadamente, suena el teléfono, escucha la voz de una mujer, que le dice:

—¿Señora Smith? ¡Soy Anna!, aquella joven que un día le dejó una bebé…

Helene se lleva las manos al pecho. Siente un gran palpitar en el corazón, convirtiéndose en un dolor. No podía creer lo que escuchaba. No

podía contestar, así que, del otro lado de la línea, la voz, le dice:

—Por favor señora Smith, la espero mañana, en la misma parada del bus, a las cinco de la tarde. Lleve a mi hija —y colgó.

Helene se quedó gran rato sentada para recuperarse de la sorpresa de esa llamada. Quiso llamar a servicios escolares para preguntarles sí ellos habían contactado a la madre de Angella, pero, no, decidió esperar hasta el día siguiente.

Después de la merienda, Helene lleva a Angella a su habitación y le pone su pijama. La recuesta, no sabe cómo decirle que su madre había llamado y que pronto la vería. Le da un beso de buenas noches y sale de la habitación.

Helene prepara el desayuno como siempre, pero, no apetece nada. Había pasado una noche sin dormir, pensando en que pasaría ahora con Angella y ella misma, al fin y al cabo, eso era lo que había querido desde hace un tiempo, buscando a esa chica, regresarle a su hija.

Eran las tres de la tarde cuando Helene le dice a su nieta:

—Vamos a salir hoy, te tengo una sorpresa.

Debes ponerte tu vestido azul, aquel que te compré hace tres meses y que aún no estrenas. Debes verte muy bonita, hoy es un día muy especial…

Angella le pregunta:

—¿Abuelita porque te tiembla la voz? ¿Por qué tus ojos quieren llorar?

Helene le responde:

—Mi amor es de emoción porque hoy tu vida va cambiar, y eso me hace feliz.

Faltaban treinta minutos para las cinco de la tarde. Helene le dice a Angella:

—Ahora no tomaremos el bus, un taxi nos llevará a la misma parada de siempre.

Helene estaba impaciente. Tenían veinte minutos de haber llegado. Se sentía nerviosa y un palpitar en su corazón no la dejaba. Pensaba: "¿será una broma de alguien?".

De pronto, se detiene un carro muy lujoso en frente de ellas, del cual baja una mujer muy hermosa y elegante. Mira fijamente a Angella y le dice:

— ¡Tú!... ¡Eres esa niña que dejé hace cinco años!

Helene contesta:

—Sí, es ella.

La mujer abraza a Angella con una gran emoción y con lágrimas en los ojos le dice:

—Yo soy tú madre, lo hice por tu bien…

Helene le dice:

—Se llama Angella. Así decidí llamarla porque fue un ángel que llegó a mi vida, cuando yo más

lo necesitaba, sin mi hijo muerto.

La joven se limpia las lágrimas, le dice:

—Señora Smith debemos hablar, por favor, pero no aquí. Vamos a otro lugar.

Suben al elegante carro y las lleva a una cafetería. La joven dice:

—Señora Smith ha pasado mucho tiempo desde aquel día. Quiero pedirle perdón por lo que le voy a decir, mi hija, no es su nieta… —Helene se quedó estupefacta e inmediatamente se llevó las manos al pecho. Le faltaba el aire y cae al piso.

Anne pide auxilio, algunas personas corren a ayudarla y llaman emergencias, la llevan inmediatamente al hospital más cercano.

Anne y Angella esperan en la sala. Un médico les informa que Helene está fuera de peligro, pero, que aún estaba delicada, que no estaba en condiciones de hablar con nadie y menos recibir emociones fuertes.

Angella no puede contener el llanto y dice:

—¿Se va a morir mi abuela?, —a lo que contesta el doctor:

—No nena, sólo requiere estar unos días en observación y cuidados
especiales, su corazón está muy delicado.

Anne la toma de los hombros y le dice:

—Vendrás conmigo. Estoy hospedada en un hotel, vendremos mañana a verla, te lo prometo.

—La niña muy distante hizo un ademán de aprobación y se marcharon.

Habían pasado cinco días, hasta que el médico autorizó a Anne ver a Helene, con la condición de que no la alterara ninguna emoción. Anne entra a la habitación y Helene está despierta, muy preocupada le pregunta:

—¿En dónde está Angella? ¿Cómo está ella?, —a lo que le contesta Anne:

—No se altere. Ella está bien, la he cuidado... No se preocupe, lo importante es que usted se recupere. Quiero pedirle disculpas, de haber sabido que estaba enferma del corazón, habría hecho las cosas de diferente forma y —añadió— estaré visitándola hasta que se recupere y salga de este hospital. No se preocupe por Angella, es mi hija y la cuidaré muy bien.

A la semana siguiente dan de alta a Helene. Anne la lleva a su casa, pero, no la acompaña Angella. Helene le pregunta:

—¿Dónde está la niña? —a lo que responde Anne:

—Es preferible que no la vea así. Ella ha estado muy triste por todo esto... Y no se preocupe. He pagado a una persona para que la cuide y la atienda en su casa, los gastos corren por mi cuenta. Yo me regreso a New York, me llevo a Angella. Creo que aún no podemos hablar respecto a mi hija. El doctor recomendó nada de emociones fuertes..., le prometo volver con Angella en cuanto usted se recupere totalmente.

Después de un mes, cierta mañana tocan la puerta y Helene abre. Se lleva gran sorpresa al mirar que eran Anne y Angella. Abraza a la niña y las hace pasar, les dice:

—Tomen asiento, —entonces Anne le dice:

—Señora Smith me da mucho gusto verla mejor, creo que es tiempo de hablar, por favor, trate de estar serena. Es necesario que sepa la verdad. Yo también lo necesito, no puedo seguir viviendo tranquila sabiendo que le mentí. Yo era una joven drogadicta sin familia; desde niña viví con familias en adopción, después en albergues.

Conocí el mundo de la prostitución y al final era una adicta al alcohol y a las drogas. Yo no quería vivir más. Un día tomé una sobredosis de anfetaminas queriendo morir, tirada en la calle. Alguien llamó a emergencias, yo les gritaba que me dejaran morir, me llevaron al hospital. Recuerdo que en la entrada había tres jóvenes militares, y yo no dejaba de gritar, después no supe más. Al otro día desperté y vi a una enfermera, yo muy enojada le grité: ¡qué hago aquí!¡Yo debería estar muerta!

La enfermera muy molesta me respondió:

—Deberías estar agradecida, que alguien te haya salvado la vida. Anoche llegaste con una gran hemorragia y era urgente un donador de sangre. Y de los tres jóvenes militares que estaban afuera, sólo uno accedió a donar sangre. Los otros dos se negaron al ver que eras una piltrafa humana, en cambio, ese chico con cara de ángel, te vio con gran ternura. —Después que dijo eso, añadió: ¡y para tu información, estás embarazada!

Yo me quedé totalmente sorprendida, porque no lo sabía y mucho menos quién era el padre, me sentía más enojada y molesta con la vida. ¿Qué sería de mi ahora?

Al nacer Angella como usted la llama, yo culpaba a su hijo de que yo estuviera viva. Él era el responsable el nacimiento de una niña que nunca quise tener.

Tenía que hacer algo, investigué la vida de mi donador de sangre y descubrí que había muerto en la guerra. Eso estaba a mi favor, diría que era

hija de él, al fin y al cabo, él ya no podría confirmarlo.

Así la contacté a usted. Perdóneme, por favor… Conmigo, a mi lado, mi hija no habría sobrevivido. Ahora mi vida es otra. Después de un tiempo, estuve en rehabilitación. Conocí a un buen hombre con el cual me casé. Desde un principio le dije toda la verdad respecto a mi hija. Él me apoyó para volver a recuperarla.

Helene escuchó todo esto con una paz en su corazón, recordando a su hijo Edward, admirándolo, por lo que hizo, por esta joven y por Angella.

Abrazó fuertemente a Angella y le dio un beso, y le dijo:

—Siempre te voy amar y a recordar, le diste sentido a mi vida y estoy segura que eres el ángel de mi hijo…

La conciencia

Seré una pared para
Que te apoyes,
Un piso para
Que te pares,
Un muro para
Que te detengas,
Pero nunca,
Un pañuelo para tus lágrimas.

~*~

Todo sentimiento
Que te ate…
Será el mismo
Que te suelte…

~*~

Existen personas
Que el mundo
Les parece pequeño,
Otras su mundo

Es pequeño.

~*~

Perdonamos al dolor,
Para que no nos
Hiera tanto.

~*~

Las situaciones por las que pasas
Y te afectan,
Es porque tú
Lo has decidido
Y sólo a ti
Te corresponde
Saber hasta cuándo.

~*~

Gracias a mis amigos y
A mis enemigos...
A mis amigos porque
Me dieron
Su tiempo,

Su espacio
Y su corazón…...
A mis enemigos

Porque
Me enseñaron
A ser mejor.

~*~

La energía negativa:
Si eres bueno la entenderás,
Si eres inteligente la repelarás,
Si eres sabio la transformarás.

~*~

Te perdono tu traición,
Te perdono que me quites,
Te perdono tu envidia,
Te perdono tu ironía
Te perdono que me juzgues,
Y que me critiques,
Pero lo que
No te perdono
Es tu ingratitud.

~*~

Prefiero olvidar
Y empezar
Algo nuevo…
Que perdonar
Y seguir
En lo mismo…

~*~

Ayudar a quien tenga
Necesidad, puede ser
Virtud… pero dar
A quien no agradece
Puede ser un error…

~*~

La gratitud abre
Caminos,
Perdonar los
Ilumina.

~*~

La grandeza
No se aprende,
Se adquiere.

~*~

El pasado puede ser
Un gran amigo,
O enemigo,
Depende como
Nos comportamos
Con él.

~*~

Tienes que conocer
El pasado,
Para comprender
El presente,
Y así saber vivir
El futuro.

~*~

No juzgues a las
Personas negativas,
También el
Mundo es de ellas…

~*~

El rencor
Es un estorbo
Que no te deja
Vivir en paz.

~*~

Muchos quisieron,
Pero no pudieron,
Muchos pudieron,
Pero no lo hicieron…

~*~

Lo mejor de la vida es gratis,
¿Por qué empeñarse
en pagar?

~*~

Camino y camino,
Y no se acaba
Mi andar,
Porque siempre regreso
¡Al mismo lugar!

~*~

Sólo mi voluntad
Me empuja
A continuar.

~*~

No envidies- Admira
No juzgues- Comprueba
No critiques- Aconseja
No condenes- Perdona
No te burles- Enseña
No seas egoísta- Comparte
No seas orgulloso- Acepta
No seas creído- Aprende
No seas altanero- Respeta
No seas conformista- Avanza
No mientas- Habla con la verdad
No te humilles- Eres libre
No odies- Si quieres vivir ama…

~*~

Cuando a un Águila
Le rompes sus alas,
Otra surge más
¡Imponente!

~*~

El valor de enfrentar
Los retos,
Te hace grande.

~*~

No temas equivocarte,
Lo que importa
¡Es tu decisión!

~*~

Ante la adversidad
Encontrarás
La solución.

~*~

¡Suelta tus miedos!
Sólo así,
Serás feliz.

~*~

Cuando te encuentras
Así mismo,
Vas soltando
Ataduras...
Vas dejando
Personas...

~*~

Las lágrimas más amargas
Son las que salen del alma...
El dolor duele más
Al corazón más duro...
Aprendí a llorar riendo,
Y a gritar en silencio,
Aprendí a vivir,
Muriendo...

~*~

Tenemos tres amigas en la vida
La suerte: que sólo llega
De vez en cuando,
Y así como llega se va…
La fortuna: es efímera y casi no la vemos…
Y la que nunca
Nos deja y siempre
Está con nosotros
Empujándonos a ser mejor…
La oportunidad.

~*~

Soy frágil,
Pero no débil
Soy vulnerable,
Pero no débil
Soy mujer,
Pero no débil.

Catalina Hernández García

~*~

Aprendemos amar y a odiar,
Aprendemos a reír y a llorar,
Y maravillosamente
También a perdonar.

~*~

Existen personas
Que se quedan sin nada,
Y otras se van,
Dejándolo todo.

~*~

Un verdadero amigo
No te deja,
Si se va,
Es porque
Tú lo alejaste.

~*~

Las personas
Que hablan mucho
Del perdón,
Arrepentimiento y del no rencor,
Lo hacen para calmar
Su conciencia.

~*~

No critiques lo que
No puedes cambiar…
Pero que sí puedes mejorar…

~*~

No puedes negar lo
Que no sabes…
No puedes hablar
De lo que
No conoces…
No puedes rechazar
Lo que no
Has probado…

~*~

Tus enemigos están
Dentro de ti:
Egoísmo, Rencor,
Envidia, Dolor.

~*~

Te fuiste, pero no del todo…
Me dejaste las ganas
De vivir,
¡De luchar, de pelear!

~*~

Tal vez yo te fallé,
Pero tú a mí no,
Iluminaste mi mente,
Y abriste mi corazón,
Para dejar ir todo
Lo que no me
¡Dejaba vivir!

~*~

La justicia,
Por si sola,
No existe...
El ser humano,
Debe darle vida.

~*~

El dolor que más duele,
Es aquél que
No puedes expresar...
Las lágrimas más amargas
Son aquellas
Que nunca se derraman.

~*~

No te dejes cautivar
Por tu amiga la soberbia,
No te dejes cautivar,
Por tu amiga vanidad,
Escucha a tu amiga
¡La razón!

~*~

De niño no valoraba
La amistad,
De joven, no creí en ella,
Ahora de adulto
Creo que existe
Sólo para algunos.

~*~

Lamentable…
Que tus pasos no te llevaran
A ningún lugar,
Que tus pensamientos no te
Permitieran madurar,
Que tus ideas no supiste
Liberar.

~*~

El tiempo es un gran amigo
Que al final te dirá la verdad,
-Quien realmente eres,
-Lo que nunca hiciste,
- Hasta donde pudiste llegar,
 -Lo que tenías para dar

~*~

Cuando alguien
De tu vida salga
Dale las gracias…

Siempre algo bueno
O malo te enseñó…

~*~

Cuando tus palabras
Sorprendas a
Alguien…

No pasa nada,
Cuando impacten…

Habrás cambiado algo.

~*~

A veces es necesario
Vaciar tu corazón,
Para volver a
Llenarlo de nuevas
Emociones,
Sentimientos y
Personas…

~*~

A veces perder,
No es caer…
Es aprender.

~*~

Nadie cae al
Precipicio del fracaso,
Sin antes haberse topado
Con la oportunidad.

Libro de la vida

La vida es como un libro, en el cual escribimos
Nuestras alegrías, nuestras metas, triunfos,
Logros; pero, también escribimos nuestros
Fracasos, nuestras penas, caídas, nuestros
Sueños; nuestras pérdidas, nuestras tristezas…
Pero, también escribimos nuestro
agradecimiento
A Dios, ¡por este gran aprendizaje de vida!

Sobre la autora

Catalina Hernández García (México, D.F. 1975) Cursó estudios en el Colegio de Ciencias y Humanidades Vallejo, en las asignaturas de Lectura y Redacción, Filosofía y Letras. Colaboradora de la revista digital *Autores Indies*. Practica la meditación acompañada de música clásica y mantras. Su enfoque principal está dirigido a lo espiritual y al humanismo.

www.ingramcontent.com/pod-product-compliance
Lightning Source LLC
Chambersburg PA
CBHW070227190526
45169CB00001B/107